素描的基礎與技法

－炭筆、赭紅色粉筆與色粉筆的三角習題－

素描的基礎與技法

一炭筆、赭紅色粉筆與色粉筆的三角習題一

Parramón's Editorial Team 著

林佳靜　譯　　鄧成連　校訂

目錄

前言　7

材料與工具　9

炭筆　10

炭精筆與其相關媒材　11

炭筆畫與炭鉛筆畫之實例　12

色粉筆、赭紅色粉筆與粉彩筆　14

一些綜合技法的實例　16

紙筆　18

手指混色　19

普通橡皮擦、軟橡皮擦與擦布　20

畫紙　21

彩色畫紙　22

固定液　23

炭筆畫技法與實際演練　25

炭筆的基本特性　26

如何握持炭筆　28

炭筆畫習作　30

一筆成形　32

用炭筆畫靜物　34

炭筆畫的人體素描與習作　43

人體素描之範例　44

炭鉛筆與其相關媒材的技法與練習　47

一般特性　48

基本技巧　50

用炭筆畫素描　52

用炭筆畫素描與藝術品　54

貝多芬臉部的炭鉛筆畫　56

使用炭鉛筆描繪時不該做的事　68

赭紅色粉筆畫　71

赭紅色粉筆畫範例　72

赭紅色粉筆畫技法　74

以赭紅色粉筆描繪之半身像

　畫家：米奎爾・費隆　76

炭筆、赭紅色粉筆與色粉筆：

　綜合技法之練習　85

名家作品範例　86

綜合技法的可能性　88

以綜合技法描繪陶罐靜物　89

運用綜合技法的裸體畫

　畫家：瓊・沙巴特　94

自畫像：作自己的模特兒　102

貝多芬半面像模型照片　108

靜物照　110

銘謝　112

1

2

圖1和2. 畢卡索 (1881-1973)，圖1為《學院派習作》(*Academic Study*)，炭筆畫；圖2則為《謝幕的歌手》(*Singer Taking a Bow*)，粉彩畫，畢卡索美術館，巴塞隆納。此兩幅為畢卡索早期的作品：第一幅是石膏模型（以古典雕塑為範本，用石膏重製，作為模型）；第二幅則是粉彩筆素描。

前言

畢卡索(Picasso)專題

在巴塞隆納的一個舊行政區裡,有一座富麗堂皇的十六世紀哥德式宮殿座落在康代德蒙卡達街(Condes de Montcada Street) 7號,這是歐洲地區最重要的美術館之一,每天平均有一千五百人造訪。它就是以收藏超過三百幅畢卡索早期作品而聞名的畢卡索美術館(Picasso Museum)。這些作品的年代自畢卡索當美術系學生開始(十一到十五歲之間),一直到1900年秋天他第一次到巴黎的旅行為止(當時十九歲)。

在美術館內一間以「早年在隆賈(Lonja)的作品」為主題的展覽室內(隆賈是巴塞隆納美術學校的一棟老建築物),參觀者或許會對以炭筆描繪石膏模型的學院派繪畫感到驚訝;但參觀者可能會更驚訝於相鄰展覽室所展示的作品:畢卡索用色粉筆與粉彩筆完成的畫作精選。的確,看過他早期在美術學校裡那些純熟完美且具有學院派風格的作品,便不難了解,為何畢卡索能在四年之後,在其繪畫及素描中顯露出真正大師級的藝術創作才華。

畢卡索描繪了上百、或許是上千幅這類的素描。他那些只有口袋大小、不超過16×12公分的筆記本相當有名。在這些筆記本裡除了購物清單與其他私人的便條外,畢卡索畫滿了人物畫及男女速寫,這正如他所說過的,企圖去捕捉並表達日常生活的本質。

若想成為一名畫家,畢卡索美術館是一個可以讓你學習並了解應跟隨哪種畫派或途徑的理想地點。也就是說,像畢卡索一樣從石膏像的素描開始,用炭筆和炭鉛筆來做黑白兩色的素描,並學著去建構、畫出一些「經過深思熟慮的線條」以及計算尺寸大小及比例。同時學習如何解決光與陰影的問題,並藉著立體的概念,創造出明暗。然後開始利用綜合技法來作畫。綜合技法是利用炭筆、赭紅色粉筆及色粉筆畫在彩色畫紙上,再用白色粉筆來加強的技法。運用綜合技法時,透過對塗繪技巧的認識與練習,你將會對色彩有更深入的了解。這即是本書的精神所在。另外,我們除了對炭筆、炭鉛筆、赭紅色粉筆、色粉筆、紙筆、橡皮擦等等這些畫材做整體研究之外,更配合優秀大師的作品來討論每種媒材的運用技巧及其可能性。本書也包含了一系列有詳細步驟說明的練習,從以貝多芬半面像的炭筆畫開始,到利用來自素描技巧中用手混色與最後潤飾的技巧,來進行的赭紅色粉筆及色粉筆畫,最後則介紹以色彩表現為主導的綜合技法。

我們或許達不到畢卡索的境界,但為了學習繪畫,我們仍將跟隨著他的作畫方式及其範例。帶著這樣的目標,我祝你們幸運並且能創造出好的作品來。

荷西·帕拉蒙
(José M. Parramón)

在過去二、三百年來，繪畫用的材料實質上並沒有太大改變：炭筆可溯源至史前時代，色粉筆與赭紅色粉筆出現在西元1500年左右，而石墨鉛筆則在1640年第一次被製造出來。然而，最近幾年卻有些變革：炭筆分成了許多不同程度的硬度；除了傳統的炭精筆，還有天然炭或人工炭製成的相關產品；至於色粉筆與赭紅色粉筆，廠商在赭紅色粉鉛筆、白色粉鉛筆、蠟筆、鉛筆方面製作了一系列特別的色系；最後，還有軟橡皮擦。

在本章中，將討論所有使用在炭筆、赭紅色粉筆及色粉筆畫的畫材。

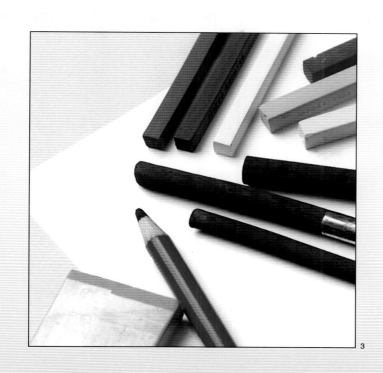

材料與工具

炭筆

炭筆是精選橡樹、柳樹、荊棘或任何輕而多孔的、不帶枝節的樹枝，經過部分燒製及碳化處理，然後再製成棒狀、細緻而天然的繪畫用炭筆。

炭筆為13或15公分的條狀物，其直徑為5公釐至1.5公分。大多數製造商皆生產三種不同軟硬程度的炭筆：軟、中和硬。想製造出高品質的炭筆，挑選和碳化的過程非常重要，選取的原料必須不帶枝節，也不能有任何細小的結晶，因為這些都可能刮傷畫紙。

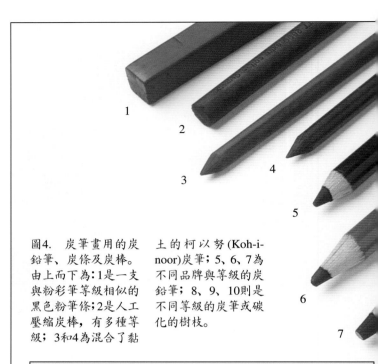

圖4. 炭筆畫用的炭鉛筆、炭條及炭棒。由上而下為：1是一支與粉彩筆等級相似的黑色粉筆條；2是人工壓縮炭棒，有多種等級；3和4為混合了黏土的柯以努 (Koh-i-noor)炭筆；5、6、7為不同品牌與等級的炭鉛筆；8、9、10則是不同等級的炭筆或碳化的樹枝。

炭 筆 的 主 要 品 牌				
品牌	特軟	軟	中等	硬
康特	3B	2B	B	HB
法柏—卡斯泰爾「比特」		軟	中等	硬
柯以努「黑」	1、2號	3、4號	5號	6號
史黛特樂「卡布尼」	4號	3號	2號	1號

4

圖5和6. 分別在安格爾 (Ingres) 畫紙及坎森·米—田特 (Canson Mi-Teintes) 畫紙上，以炭筆與炭鉛筆繪出的效果。

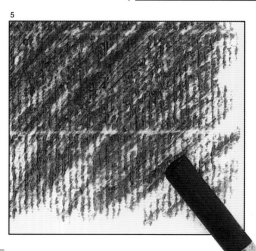

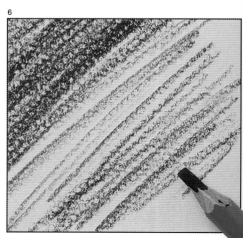

炭精筆與其相關媒材

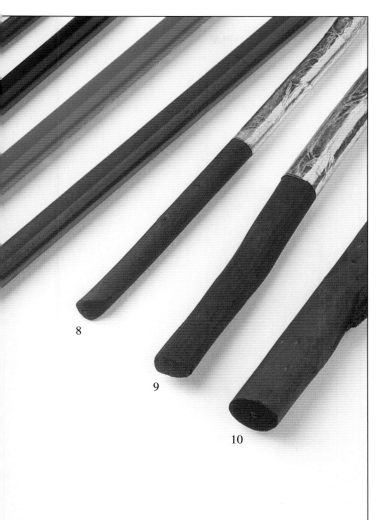

8

9

10

炭精筆於十九世紀由巴黎製造商康特(Conté)發明。這就是為什麼後來這一類的鉛筆都被稱為「康特鉛筆或炭筆」。

大體上，所有優良的鉛筆製造商也會生產炭精筆，其包括了康特、法柏(Faber)、柯以努和史黛特樂(Staedtler)等製造商。大多數的製造商也生產由天然炭或人工壓縮炭製成的炭棒、炭筆與炭鉛筆。有些炭筆混合黏土及添加的黏合劑，使這些產品具有炭鉛筆的穩定及粉彩筆的硬度與平滑；同時也有一些混合黏土製成的圓柱狀鉛筆，和色粉筆條、色粉筆棒一樣，可產生濃密的黑色，它們在炭筆畫裡都能製造出色的效果。

最後，還有一種物質叫作「粉狀炭」，它可藉由紙筆或利用手指摩擦，來和色粉筆或壓縮炭混合。此外，運用炭筆、炭鉛筆或任何這種材質的棒狀、條狀物及色粉筆來進行的繪畫，一定要使用固定液來固定。

7

8

圖7和8. 粉狀炭是繪畫裡相當有用的顏料。將它運用在畫紙上並藉著摩擦來混色，粉狀炭可以作出漸層和明暗的效果。

炭筆畫與炭鉛筆畫之實例

肖像、人物、裸體、風景、靜物——它們都是很適合炭筆畫或炭鉛筆畫的主題。幾世紀以來，畫家們利用這媒材描繪主題的習作；解決光線與對比的問題；描繪人物畫習作（主要是裸體畫的習作）；畫草圖或底稿（對壁畫或大型繪畫所做的小幅速寫）；甚至用來畫油畫的草稿（這個方法直至今日仍為許多專業畫家所使用）。本頁複製了兩幅典型的例子：一幅炭筆肖像畫，作者為拉蒙・卡薩斯(Ramón Casas)——一位擁有許多肖像作品的知名畫家；另一幅是我用炭筆所描繪的威尼斯大運河風景畫。

從下頁中可以看到用炭筆畫的兩幅裸體畫習作與一幅靜物畫習作；這類型作品通常也是都以炭筆完成的。

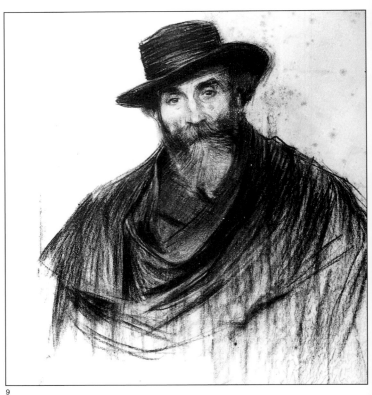

9

10

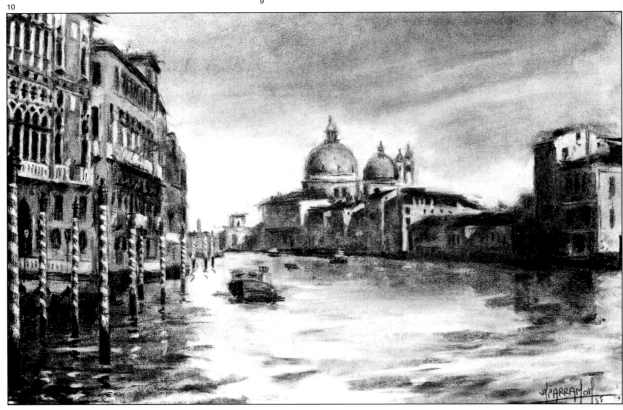

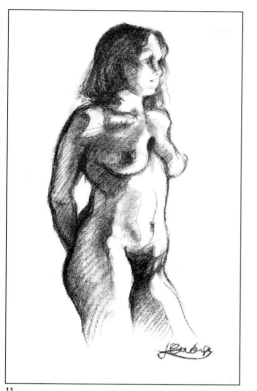

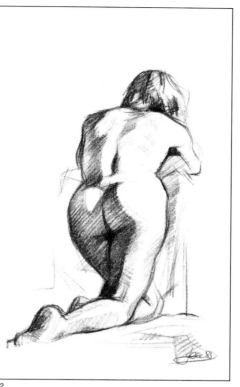

圖9. 拉蒙·卡薩斯,炭筆肖像,現代美術館,巴塞隆納。對於用炭筆來進行人體及肖像畫的可能性,本畫是個很好的範例。

圖10. 荷西·帕拉蒙,《威尼斯大運河》(The Grand Canal in Venice)。我藉著軟橡皮擦的幫助,以炭筆完成此畫。軟橡皮擦會在稍後討論。

11

12

13

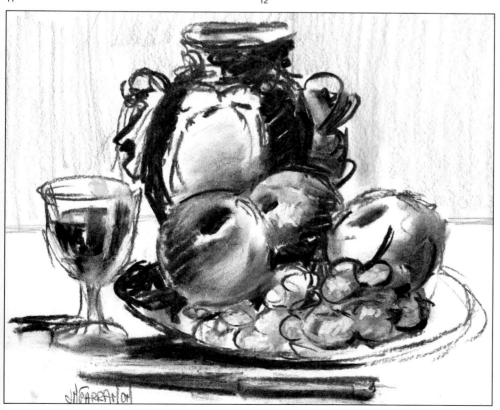

圖11和12. 米奎爾·費隆(Miquel Ferrón)——一位美術老師而且是我的好友——以炭筆完成了這些裸體素描。

圖13. 最後是作者在一張細顆粒的畫紙上,以炭筆完成的靜物畫。

色粉筆、赭紅色粉筆與粉彩筆

白堊是一種帶有白色或灰色的有機軟石灰石，當它與水及黏合劑混合時，可製成條狀及鉛筆狀的色粉筆，可用在色紙上加強繪畫效果。白色粉筆首先被波提且利(Botticelli)、佩魯吉諾(Perugino)、維洛及歐(Verrocchio)等畫家運用在他們早期畫在色紙上的金屬筆畫。十六世紀初，達文西(Leonardo da Vinci)在色粉筆中摻雜了鐵氧化物，並引介赭紅色粉筆畫技法；到了十七世紀最後的幾十年，色粉筆有了赭紅色、深赭色、黑色、灰色、土黃色及群青色。粉彩筆則在十六世紀初出現，它們與色粉筆的濃度相似，但有一個基本不同點：色粉筆是硬的材料而粉彩筆是非常軟的物質。到了十九世紀末，也出現硬粉彩筆，而竇加(Degas)是最擅於運用硬粉彩筆畫出完美作品的畫家。

今日，色粉筆與一些廠牌的粉彩筆實際上已無差別；柯以努提供了白色、赭紅色、赭色和黑色的散裝色粉筆棒與色粉筆條，同時也有一盒12色的色粉筆。這些柯以努製的色粉筆與法柏—卡斯泰爾(Faber-Castell)製的盒裝72色硬粉彩筆的硬度相同。除了72色盒裝的硬粉彩筆之外，法柏亦生產盒裝十二支條狀筆，包含灰色系與赭紅色系各六支。後者是為了三色粉彩畫(le dessin à trois crayons)設計，三色粉彩畫在十八世紀，由華鐸(Watteau)、福拉哥納爾(Fragonard)、布雪(Boucher)等人所定名，也就是指在色紙上，混合黑色、赭紅色與白色粉筆的繪畫技法，我們將於往後再述。

圖14. 這些是用來描繪及作畫，製成棒狀、條狀及鉛筆形狀的色粉筆。由上至下分別為：1、2、3是白色、赭色與赭紅色的軟粉筆；4、5是白色及赭紅色的柯以努製硬粉筆條；6、7、8、9則為粉彩鉛筆。

圖15. 色粉筆：上面兩盒為法柏一卡斯泰爾的色粉筆，第一盒為土黃色、赭紅色系列加白色；第二盒為灰色系列加白色及黑色。

圖16. 左頁為法柏一卡斯爾系列。法柏與柯以努的色彩系列皆選自這些製造商完整的粉彩筆色系。現在想從顏色的漸層或硬度來分辨色粉筆和粉彩筆是不太可能的。然而，仍有一些粉彩筆的硬度比前面提過的更軟。

圖17. 幸虧出現了鉛筆形式的赭色、赭紅色、白色等色粉筆，在乳黃色畫紙上運用三色粉彩畫法表現出的細微局部才能容易得多。

一些綜合技法的實例

圖18. 魯本斯(Rubens,
1577–1640),《手交疊
的年輕女子》(*Young
Woman with Hands
Folded*)(局部),畢尼
金美術館(Boymans-
Van Beuningen Mu-
seum),鹿特丹。這是
在乳黃色畫紙上以白
色粉筆加強,用黑色
粉筆、炭筆和赭紅色
粉筆完成。這幅魯本
斯傑出的畫作完美的
說明了綜合技法:在
以乳黃色為背景的畫
紙上運用黑色粉筆、
赭紅色粉筆及白色粉
筆。

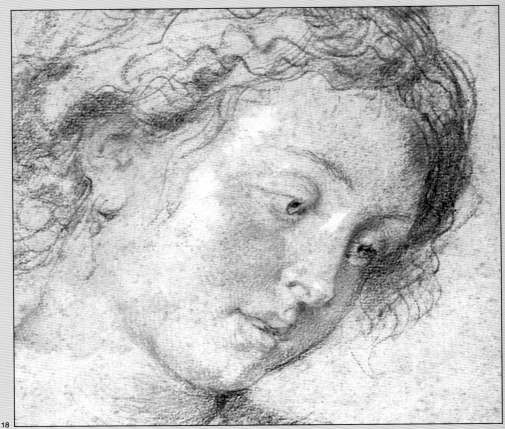

18

圖19. 華鐸(1684–
1721),《裸體習作》
(*Study of a Nude*)(局
部),巴黎羅浮宮。此
圖是在乳黃色畫紙上
以赭紅色與黑色粉筆
完成的。三色粉彩畫
法是表現膚色的絕佳
組合。藉著使用赭紅
色加上黑色粉筆或炭
鉛筆,配合畫紙的顏
色,就可能出現粉紅、
赭色、深咖啡色及黑
色等表現膚色的色
調。

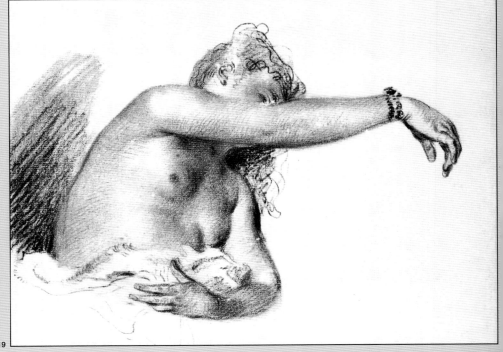

19

圖20. 在此畫中，米奎爾·費隆在背景為赭色的畫紙上描繪出模特兒的身體與顏色，他結合了赭色、赭紅色、黑色與白色粉筆，來製造出色的整體效果。

20

21

圖21. 在此幅現代繪畫中，畫家巴帝亞·康普斯(Badía Camps)給了我們一個如何以粉彩筆來繪圖的絕妙示範。注意到顏色如何當作繪畫裡的補色，以及如何用黑色粉筆、深赭色和暖灰色達到明暗及完成構圖。

紙筆

如你所知，紙筆是長的、圓柱狀的畫具；它是以具滲透性的紙製成，兩頭均為尖端。紙筆用來摩、擦以及為鉛筆、炭鉛筆、赭紅色粉筆、粉彩筆和色粉筆所畫出的線條和陰影區創造明暗。

紙筆有多種不同的寬度。我們最好同時使用二、三種不同寬度的紙筆，並將用在炭筆和色粉筆的紙筆分開。而且要讓紙筆的一端專門用在亮色調，另一端用在暗色調。

當紙筆變鈍時，你所要做的就是用細砂紙或刀片將它削尖。一些素描裡的細部需要像鉛筆尖一樣尖的紙筆來完成，這時你可以依照本頁下方的說明製作自己的紙筆。

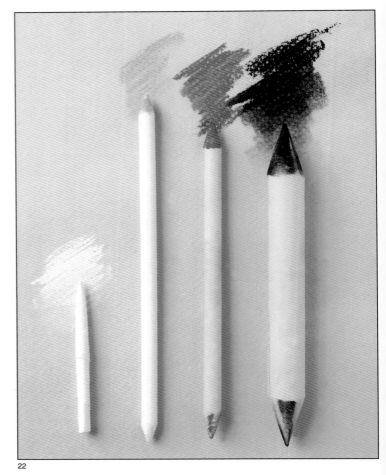

圖22. 在此你可以看到不同寬度的紙筆，包含了一支用來修飾非常小範圍的手工製紙筆（最左邊的那一支）。你應該將使用於每一種不同顏色的紙筆分開，而紙筆的兩端則分別用於亮色調與暗色調。

22

如何製作紙筆

拿一張紙，將它裁成如圖23所示的形狀及長度，然後像圖24一樣，從一角開始捲起，將大拇指和食指的指尖弄濕，這樣會使得捲起的過程較容易（圖25）。兩隻手的大拇指與食指一起持續捲的動作，像是捲香煙一樣，捲出尖的一端（圖26和27）。

最後，用一小塊膠帶將捲好的紙固定住（圖28）。

23

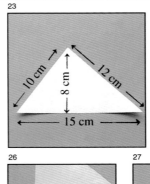

24

25

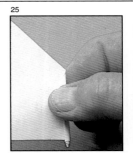

26

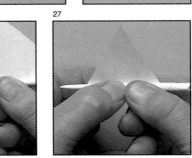

27

28

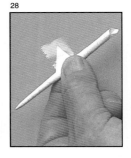

手指混色

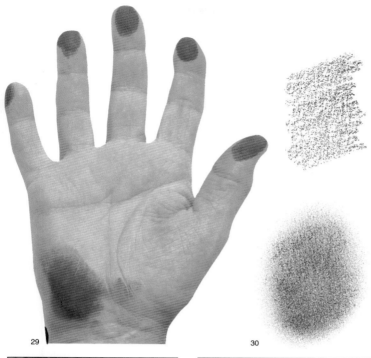

我希望你也知道手指、手指頭、甚至是手心靠下面一點的部分，都可以非常有效地用來為畫作混色及強調、創造出明暗。它們的效果即使沒有比最好的紙筆更好，至少也與其相當。

用紙筆比較清晰，然而這個優點卻因手指的濕度及溫度而被抵消了，因為手指能夠幫助混色並加強顏色與色調；而且用手指能更直接地表達畫家想打亮或加深畫中色調的方式。

29

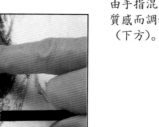

30

31

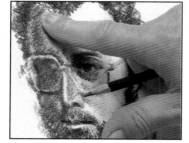

32

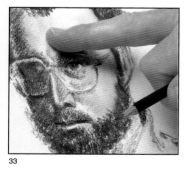

33

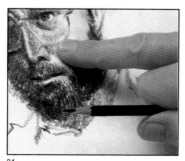

34

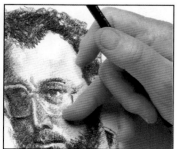

35

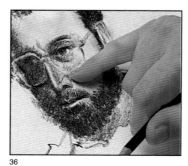

36

圖29. 用手指來混色有很好的效果。而手心靠下面的部分應用在大片區域時則特別有用。

圖30. 在此圖中，比較一下由鉛筆畫出來的灰色塊（上方）和由手指混色之後，有質感而調和的灰色塊（下方）。

圖31至36. 任何一隻手指都可以用來做手指混色（圖31、32和34），同樣也可以利用手指側邊與指尖邊緣運用在小區塊上（圖33、35和36）。如圖所見，指尖混色與繪圖同時進行著，在畫家的手握筆的同時，他用大拇指、食指、中指，有時用無名指或小指邊緣做混色。

普通橡皮擦、軟橡皮擦與擦布

倘若取一小塊軟麵包，然後加幾滴水，用手指揉一會兒，你會得到一個軟但密實的東西；用它輕輕地按壓但不摩擦由鉛筆或炭筆畫出的色塊，做部分的擦拭，如此便可以減低顏色的強度。這種原始的擦子從十五世紀開始，經過文藝復興時期，直到十八世紀中葉麥哲倫(Magellan)發明橡皮擦為止，一直為畫家們所使用。而橡皮擦在近代也被改良為塑膠橡皮擦(plastic eraser)。

橡皮擦和更現代的塑膠橡皮擦都適合用來擦去鉛筆、炭鉛筆、赭紅色粉筆等等的痕跡。然而，在某些情況下，它們並不是作畫的好工具。

用擦子作畫？當然可以。對於有多種中間色調的鉛筆或炭鉛筆畫，如肖像畫，畫家可以用擦子來達到打亮的效果（圖40和41）。利用普通的橡皮擦或塑膠橡皮擦作畫，你必須先將它削成斜面，使之有和鉛筆一樣的尖端。但是，這不是個便捷的方法，而且也會破壞橡皮擦本身。因為如此，軟橡皮擦於是出現。它和塑像用黏土有相近的黏度，可以被塑成任何形狀而適合描繪。藉著抹去或開闢陰影區，它可以用來描繪點、線、星形及陽光下建築物的亮光等等（在第40與41頁，我們將實際來看使用軟橡皮擦的特殊技法）。

擦布

擦塗炭筆及粉彩筆畫時，一塊普通乾淨的棉布是很理想的；我們將會在之後探討這種技法。

圖37和38. 在灰色或黑色背景上描線，用普通橡皮擦或軟橡皮擦皆可，但若用的是普通橡皮擦就要削尖（圖37），而軟橡皮擦具可塑性，能夠被塑造成想要的形狀。

圖39. 在有些灰色的背景上，擦子可以用來畫出星形、字母或線條。

圖40和41. 在炭鉛筆、赭紅色粉筆或色粉筆完成的畫裡，擦子是留白的好法子。你可以從這幅畫中比較使用擦子前後的情況。

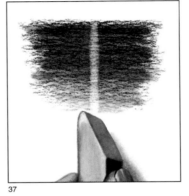
37

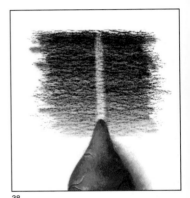
38

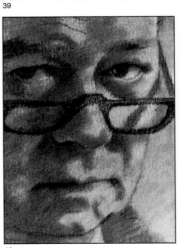
39

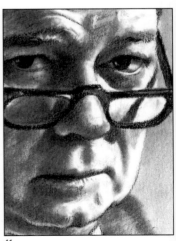
40

41

畫紙

圖42至45. 四種適合炭筆或粉彩筆的畫紙：安格爾織紋紙（圖42）；中顆粒阿奇斯(Arches)畫紙（圖43）；坎森・米─田特乳黃色畫紙（圖44）；法布里亞諾 (Fabriano) 彩色織紋紙 （圖45）。

除了平滑柔軟的紙，如混凝紙(papier couché)，所有種類的畫紙皆適合用炭筆、炭鉛筆、赭紅色粉筆或粉彩筆來作畫。甚至是非常平滑的紙，例如布里斯托(Bristol)，都可以賦予作品有趣的風格和結果。然而，炭筆、炭鉛筆或色粉筆畫的理想畫紙是中顆粒的紙，例如坎森(Canson)的Dessin J. A.畫紙、或"C" A顆粒；而粗顆粒畫紙，無論是選擇坎森・米─田特(Canson Mi-Teintes)的白色畫紙或安格爾(Ingres)織紋紙，都是作為大型習作、素描或繪圖最好的選擇。

安格爾織紋紙

安格爾織紋紙是特別為炭筆畫而設計，並且被廣泛地應用在所有美術學校和學院裡的中、大型習作與素描。這種畫紙以它特別的織紋來辨識，那是一種平行紋的浮水印，在燈光下清晰可見。這種特別的織紋可從完成的畫作裡，淡淡的陰影中顯現出來。一些有直條或橫條織紋的高品質包裝紙，有時候也會被用來做對大型畫作或壁畫的炭筆畫習作。這類畫紙通常是淡黃色或暗土黃色，適合於用在以白色粉筆加強的炭筆畫上。然而，這實際上已進入到色紙的領域，所以放在後面再討論。最後，我再補充的是這種高品質的畫紙可以藉由印在畫紙一角的廠商名稱或商標浮水印來辨別。

42

43

44

45

46

47

48

圖46至48. 高品質的畫紙上都印有製造廠商的浮水印，只要把紙拿到光線下映照便可以發現。

彩色畫紙

大約在1390年的義大利，且尼諾‧且尼
尼(Cennino Cennini)寫了《工匠手冊》(*Il
Livro dell' Arte*)一書而成名。而將近六百
年後，此書讓我們知道了那些被喬托
(Giotto)、契馬布耶(Cimabue)、貝里尼
(Bellini)和波提且利等畫家所使用的畫
材與技法。

且尼尼描述了利用軟麵包當作橡皮擦的
用法，並提及了如何用綠色、粉膚色、
桃色、紅褐色、靛青、灰色及淺黃色來
為畫紙暈色。

所有文藝復興與之後時代的畫家已運用
彩色畫紙來作畫；有時用炭鉛筆、有時
只用赭紅色粉筆，而有時則結合使用色
粉筆、炭鉛筆和赭紅色粉筆（即綜合技
法），但總是用白色粉筆來打光，就像第
16與17頁的綜合技法範例。

彩色畫紙有坎森製造的米—田特中顆粒
畫紙，它有三十五種顏色；也有由坎森
或其他廠商所生產的安格爾織紋紙。我
們把製造這些產品的優良廠商列表於下
頁頁底。

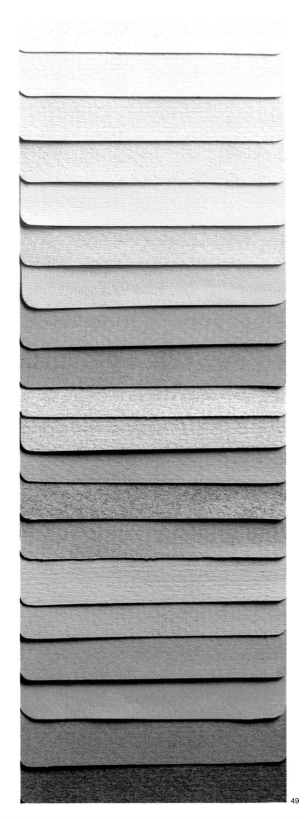

圖49. 一系列名為
「米—田特」的坎森
彩色畫紙。粉彩畫最
常使用的是乳黃及淺
灰色的畫紙。

49

固定液

用炭筆、炭鉛筆、赭紅色粉筆或粉彩筆等作畫並不穩定，而且容易因碰到紙或其他東西而被弄髒、弄模糊或被抹去。為了避免這種問題的發生，專業畫家會使用以酒精和阿拉伯膠組成的液體或是內含百分之五透明膠的溶劑（100 c.c. 酒精裡有5克膠）。這種溶劑以300到400毫升的噴霧劑形式在市面上販售（見圖50）。當畫是水平放置時，固定液可噴灑於各個作畫階段。記得在噴下一層前，要等第一層蒸發至乾才行；漸漸地在畫的表面建立起細緻而看不出來的保護膜。重要的是這個過程不能太快，而且畫要平躺在桌上，這樣可以防止炭灰飛起，並且不會讓液體到處流動。另外，

你也可以選擇一手拿畫，一手拿固定液噴灑的方式。

大體上來說，赭紅色粉筆及色粉筆在遇到固定液時會變得有點暗。因此，固定液不適用於色粉筆或綜合技法的繪畫，特別應該要避免用於白色粉筆和蠟筆的繪畫。我的建議是絕不要在白色蠟筆畫噴上超過一層的固定液，即使是畫裡有些部分的定色不太理想的話，也別冒險。這個問題在粉彩畫也會發生，所以固定液也別用在粉彩畫上。

50
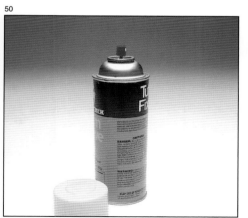

51

圖50至52. 使用噴霧劑（固定液）是炭筆畫主要的定色法。為了防止顏色變暗或加深，色粉筆畫噴上薄薄的一層固定液即可。

畫紙廠商

阿奇斯	法國
坎森與蒙特哥菲爾	法國
柴勒	英國
法布里亞諾	義大利
格倫巴契	美國
史特斯摩	美國
RWS	美國
瓜羅	西班牙
斯克勒‧帕洛爾	德國
懷特曼	英國
溫莎與牛頓	英國

52

炭筆：一種繪畫的理想媒材，因為容易以手指或布抹去，所以在畫的時候可以蓋過原來所畫的部分，進行修正及改進。炭筆可製造出醒目、濃密且光滑的黑色。不信的話可以試試看。取一炭棒，畫幾條Z字形的線，嘗試讓暗與亮的陰影同時出現。

很奇妙，不是嗎？注意到此媒材容易擴散，只要幾筆就能畫滿整個區域。試著用它輕輕劃過紙，然後，不要停歇，漸漸地增加壓力，使得線條盡可能的黑。看到了沒？多麼神奇的黑與中間色啊！現在用一隻手指將其塗開來！剛剛你所做的與繪畫藝術之間，只差一小步，跟著我，你將會明白。

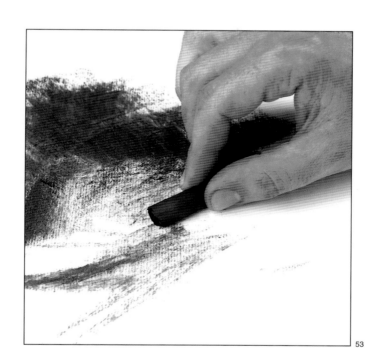

53

炭筆畫技法與
實際演練

炭筆的基本特性

圖54. 若用炭筆畫粗線(A)，再用手指劃過，會看到這條線幾乎被抹去。

若是學習與動手畫同時並進，你將會有更大的進步。所以拿出炭筆、橡皮擦、白布、畫板與安格爾織紋紙來吧！

讓我們做些簡單的實驗以便對炭筆的基本特性更為熟悉。

準備好你的畫紙了嗎？好，再過一會兒我們將討論如何握持炭筆以及繪畫時該採取的位置。

首先，將炭筆切斷成兩、三塊，取一塊在手上，畫一條線和兩塊緊鄰的黑色區塊。在這兩塊區域上製造出濃烈的黑色，以垂直的姿勢用手握在接近筆尖的位置以免它斷掉。用力的壓炭筆來創造濃密、光滑的黑色。當你對結果滿意時，用拇指輕輕地劃過你剛剛所畫的第一條線(A)，就好像用橡皮擦擦去污點一樣。不

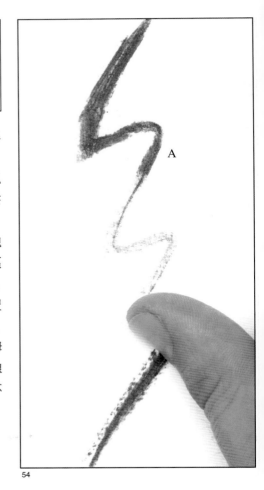

54

可避免地，你將會抹去幾乎所有的炭粉，只在紙上留下模糊的痕跡。

現在，緊靠著畫紙，對著你畫的第一個黑色區塊(B)用力吹，於是一部分的炭粉被吹走，黑色的強度便減低了。將你的注意力轉移到第二個黑色區塊(C)，這裡應該是完全的黑色（如果沒有，多加上幾筆），現在用食指或中指尖從上到下劃過。如果你的手指是乾淨的，這樣做將會把相當數量的炭粉抹去，產生出一條強度較四周弱的條紋。

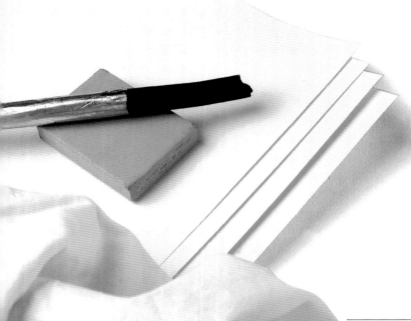

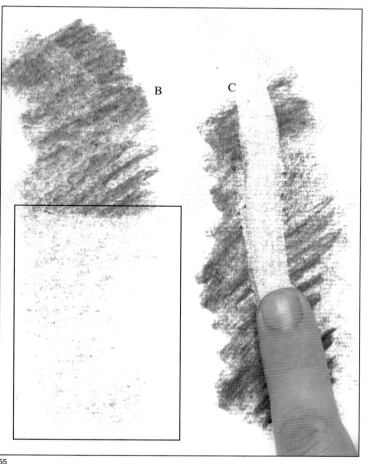

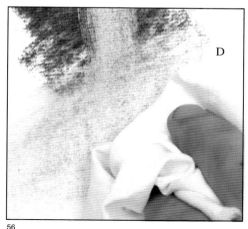

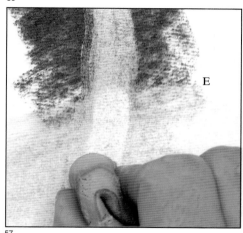

最後，拿起白布並用力擦第二個炭黑色區塊(D)。你會發現布已經擦去所有的炭粉，而弄暗或是弄髒了旁邊的區域，留下可用擦子輕易擦去的灰色模糊痕跡(E)。

這讓我們得知以下的基本結論：炭筆是不穩定的。

原諒我為這簡單的一點說了一大堆，但是當我們要了解這媒材及學習如何使用它來繪圖時，炭筆的不穩定性是相當重要的一點。

炭筆畫整個的技法與創作的潛能都以此為關鍵，它甚至決定了握持炭筆的方式，正如我們現在要看的。

圖55. 倘若用力吹用炭筆塗出的厚重黑色區塊，一部分的炭粉會消失(B)，那個區塊會變亮，明暗對比減弱。同樣地，如果用乾淨的手指劃過炭黑色區塊，它會帶走一些炭粉，畫出一條淡淡的條紋(C)。

圖56和57. 用一塊柔軟且吸水的布，來擦掉部分的炭粉，只留下原來黑色區域的一條痕跡(D)。最後，軟橡皮擦無疑地是除去炭粉覆蓋的區域和打亮的最好工具(E)。

如何握持炭筆

圖58和59. 用炭筆描繪時，勿以寫字時握筆的方式。炭筆通常用於大型繪畫，所以作畫時要與畫有些距離，通常是與畫板相距一隻手臂的長度。如圖所示，將炭筆或炭塊握在手裡。

圖60和61. （下頁）用炭筆繪圖時，應避免讓手碰觸到畫紙。在描繪特定的細節時，才需要將小指或無名指放在紙上穩定整隻手。想將畫裡較大的區域變暗或變淡，使用短的炭塊的側邊是個好主意，這是創造明暗色調迅速且簡便的方法。

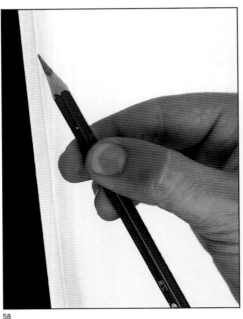

58

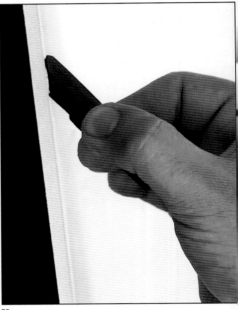

59

握持炭筆應根據下列原則：

1.決不用「平常姿勢」握炭筆。

記得不要用寫字的姿勢握炭筆，首先，因為如果你這樣做，你的手會擦到畫紙而弄髒它或將炭粉抹去；第二個原因是，炭筆本身不適用於小型的繪畫。

相反地──在這裡我們要開始討論炭筆運用的可能性──這種媒材最適合大型繪畫，需要的是畫家而非製圖工的眼光，需要的是對色調與色彩而非對外形輪廓與線條的敏感性。

2.將炭筆握在手裡，不要讓任何一根手指碰到畫的表面。

握炭筆有如拿畫筆，應避免碰到畫紙而弄髒了畫。

而說明如何握炭筆最好的方式便是利用圖片及詳細的描述。

在圖58和圖59中，我們看到了兩種握炭筆的方法。第一種畫家握著的是炭鉛筆；第二種握的是一段炭筆。研究後者手的位置並觀察下列幾點：

a. 當大拇指、食指和中指握住炭筆時，其他的手指縮進手裡，以免碰到畫紙。

b. 握炭筆的時候，與畫面之間的角度應比握炭鉛筆時更大；換句話說，炭筆跟畫紙應更接近垂直。

c. 炭筆露出手指的長度比通常用鉛筆作練習時要短得多，換句話說，就是握在靠近炭筆的尖端。

d. 用斷的炭筆塊畫比用整支好。

3.有時，如果你必須要穩住你的手，你可以利用小指放在畫上以作為支撐。

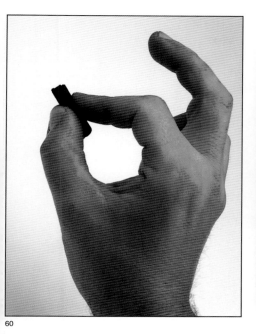

60

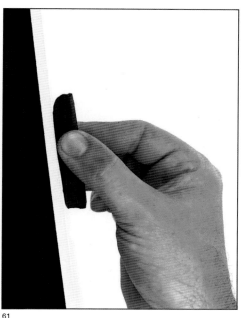

61

圖62. 用炭筆作畫，通常都需要畫架與畫板。畫家可以在畫細節時貼近畫的表面；也可以與畫相距一隻手臂的距離，以便在作畫過程中，保持對畫的整體觀點。

用炭筆的楔形面繪圖

畫了幾筆後，炭筆便可產生楔形面。藉著變化炭筆與紙的角度，你可以看見自己創造出大或小範圍的色調區域。你可以像用炭鉛筆一樣，用楔形面的尖端或角描出細線。

用炭筆的平坦面繪圖

圖61說明了握炭筆的另一種方法——以水平位置，即與畫的表面平行——這樣能產生如你在下頁看到的奇妙的寬線條。對於創造大塊明與暗的區域、塗滿背景、建築物和延伸的天空等等，這是個很棒的方法。

使用炭筆時作畫者的姿勢

使用炭筆時，手臂應該伸展，而畫板幾乎與地面垂直，這垂直的位置可讓過多的炭粉掉在地上而不至於散置於畫的表面。

現在剩下來的就是你的練習了，試著握持炭筆並利用它作畫。

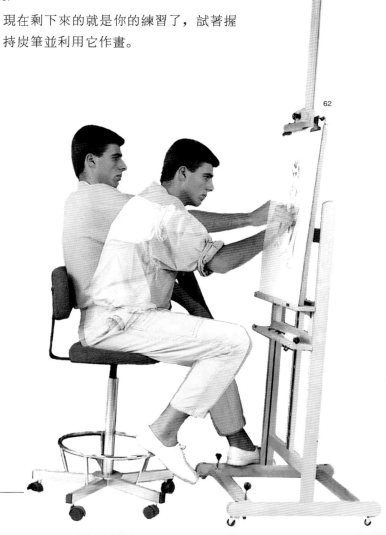

62

炭筆畫習作

在著手畫炭筆畫之前，先用一張畫紙、一小段炭筆和用來做混色的手指，讓我們以描繪一顆蘋果為例，研究其技法。先假設描繪對象是一顆一面受光的蘋果（見圖63到66）。

利用炭筆的楔形面，我們畫一些黑線來表現蘋果的最暗區域（圖63）。現在用手指劃過這些線，你可以看到幾乎所有的炭粉都消失了，而剛才畫出的線也失去了強度（圖64），但這正是我們要的。現在，用炭筆在這區域上再畫一次、再混色一次，然後再重覆整個過程（圖65），看起來怎樣？

現在，整幅畫應有了重大的改變，而你被弄黑的手指幾乎已成了另一支炭筆，你可以真正地用它來「畫」了！

在利用重新創造明亮區來建立蘋果的明暗時，我們一定要檢查是否忘了襯托出打亮的部分。

但倘若我們真的忘了襯托出打亮的部分，如何才能將它改正呢？用擦子擦去嗎？不用，實際上簡單多了！只要用一根乾淨的手指當作在上色一樣，劃過畫的那個部分，你會抹去部分的炭粉，使那區域更亮；現在你可以在陰影部分做潤飾，這次只用炭筆，不要混色（圖66）。記得你在這短短的一課中所學到的三個重點，它們適用於所有的炭筆畫。

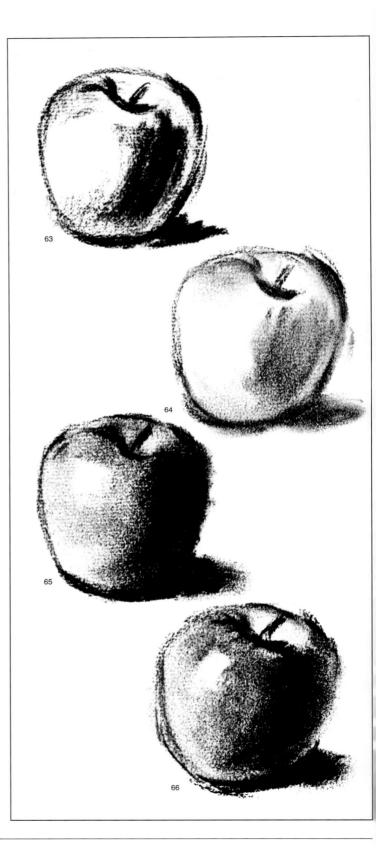

63

64

65

66

67

68

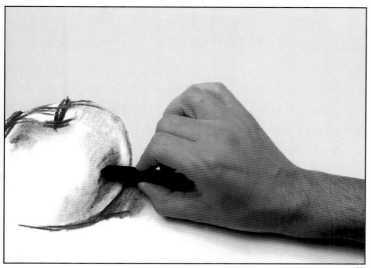

69

1.為了混色,你的手指必定沾滿炭粉(圖67)。

你的手指一旦完全沾滿了炭粉,你所「畫」的灰色與黑色區域會更穩定。它們不像直接用炭筆所畫的線條般,輕易地便被擦掉或抹去。為什麼呢?因為手指上的汗含有微量的天然油脂,可以與炭粉結合並固定它。

2.用乾淨手指使色調明亮(圖68)。

手指、手背或手的任何部位都可以運用。你可以將這技巧運用在任何陰影、中間色調及漸層區域來使色調變亮。根據需要的亮度,只要將手指上下來回的輕刷或輕拍即可。

這個製造亮與暗效果的過程——先是交替使用乾淨的與沾滿炭粉的手指,接著用另一根乾淨的手指來增強或降低明暗程度,最後直接使用炭筆並再次混色——大部分皆是靠直覺來進行。快速而有自信的描繪是真正畫家的特質。

3.直接用炭筆來增強畫,不要混色(圖69)。

這項技法使我們聯想到炭筆的厚重筆觸。我必須加上這一點,我們不能期望炭筆畫有完全統一及完美調和的中間色與漸層。別害怕去加強你已混色的區域,直接把炭筆運用在最暗的地方,不要混色。

一筆成形

圖70至73. 在圓裡
只須一條厚粗的線，
就可能表現出球體的
立體感並能產生所需
的明暗效果。

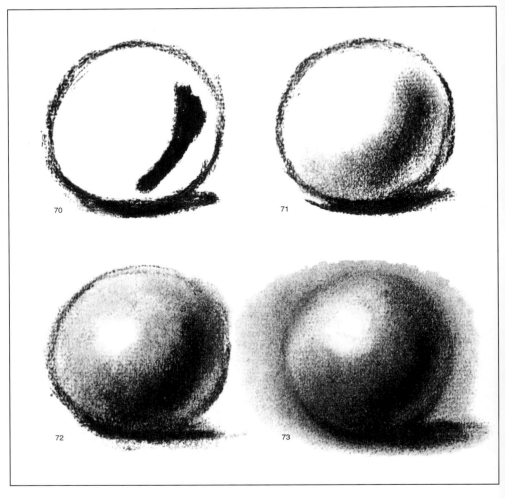

首先，讓我強調一些基本概念和應用方法，例如用炭筆畫一筆便塑造出球體外形的觀念和方法。

想像一個用鉛筆畫的球體。記住，在用鉛筆畫時，為了要創造出明暗，你一定要全部畫滿然後再耐心地減弱色調來產生半陰區、暗區，與較柔、較亮的反光區。相較之下，利用炭筆便能輕鬆簡單地達到相同的效果。現在和我一起來做下面的練習。

首先，我們畫出球體的輪廓及一條表現陰影區的粗黑線條（圖70）。再來，用沾上炭粉的中指──這是最重要的，因為如果你的手指上沒有炭粉，那麼這技法就不會產生適當的效果──將這粗線混色並塗散（圖71）。

接下來，我們在同一區塊再畫一次，然後再用手指混色一次，重覆這個過程一直到球體完全成形。我們甚至可以用留在手指上的炭粉替較亮的區域加點暗色，並用畫紙本身的白色來表現直接受光的最亮區域（圖72）。最後，運用手指將輪廓的線往外摩擦，破壞球體原有清晰的輪廓，讓球體的外形是以色調而非以線條來界定（圖73）。

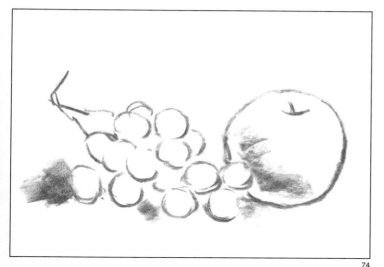

74

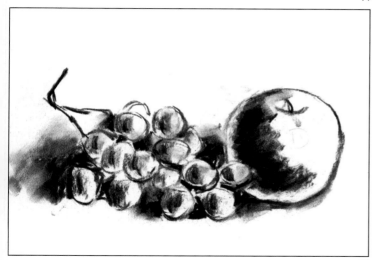

75

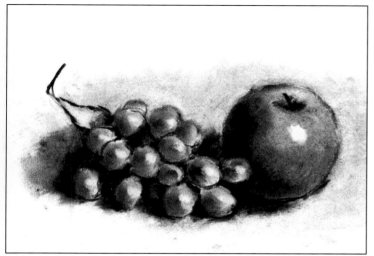

76

現在，運用同一技法描繪一顆蘋果與一串葡萄（圖74到76）。記住下面幾點：

1. 炭筆畫出的線完全要利用沾上炭粉的手指混色。

為了放置及建立陰影，以葡萄為例，我們所要做的是用炭筆畫一條相當於最暗陰影區域的線，然後運用手指混色及塑形將它暈散開來，很明顯地，如果這塊陰影需要描繪成暗色，我們必須要用非常粗而厚重的線條。相反地，如果這塊陰影是淺的，我們就要描出一條較柔、較淡的線，並仔細地將它混色。這些方法比在第一眼看到時似乎要更複雜些，但現在你已知曉這些原則：首先，用炭筆加強；然後，用乾淨手指打亮，不斷地調整直到色調完全正確為止。

2. 在最暗的部分畫一條濃黑的線，再用沾滿炭粉的手指混色以創造明顯的漸層。

你可以在圖76，蘋果被弄黑的陰影區域中看到此項技巧。首先，我運用炭筆的純黑，只加強蘋果的黑色區域，然後用手指上的炭粉，暈塗到需要的較亮區域，作出陰影。

圖74至76. 在這裡你可以用畫一顆蘋果及一串葡萄作為描繪球體的課程。

用炭筆畫靜物

圖77和78. 現在我正在這炭筆畫練習的第一階段,你也試試看吧!你所需要的是一個畫架、畫板、將安格爾畫紙固定在畫板上的兩個夾子和像這樣的靜物——一個陶罐、一串葡萄與一顆蘋果。

歡迎來到我的畫室,它是一間閣樓的房間,有4×9公尺大。你可以從圖78看到我已經為陶罐、蘋果和一串葡萄作了簡單構圖。

我將在一張35×50公分的白色安格爾畫紙上,以炭筆描繪此主題。接著我將一步步地以一連串的圖片記錄由靜物臨摹成炭筆畫的過程。

選擇一個和我的描繪對象相似的東西,拿一張跟我的一樣大小的安格爾畫紙,然後我們就可以開始了。

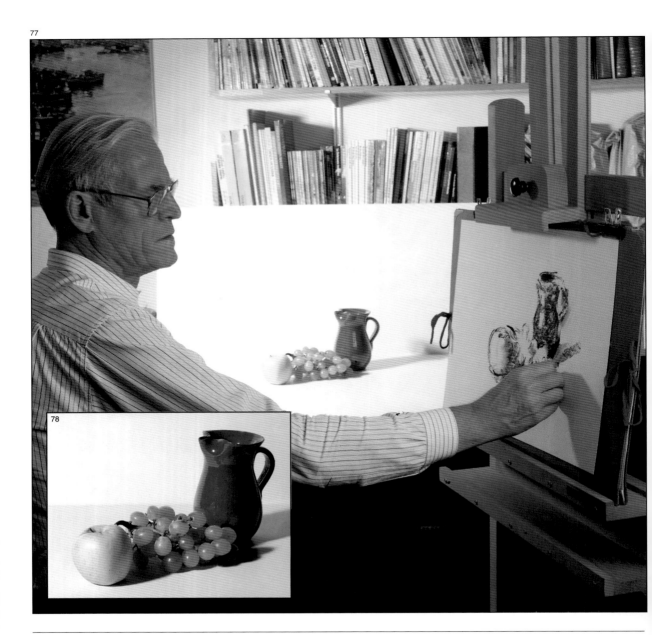

第一階段：打底框

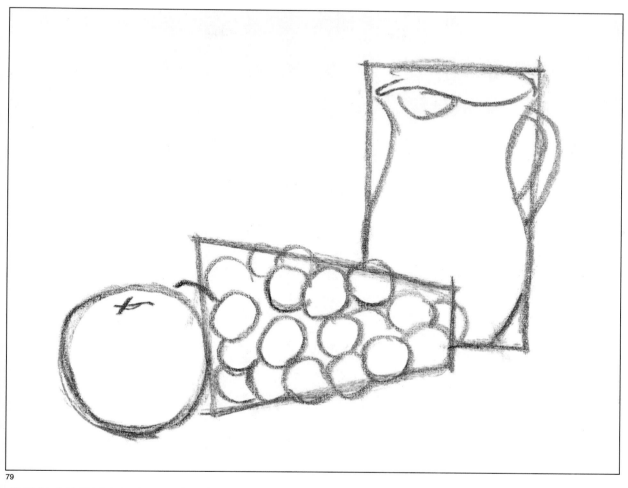

79

炭筆似乎就是用來打底框、練習素描形狀、光與影，和速寫構圖。打底框的基本原則——速度、心中估算與整體觀點——對於炭筆這個媒材來說都相當適合，只要幾分鐘，就可以開始塑形與創造明暗效果，然後可以擦掉重來，用布拭去後再重新塑形！

現在讓我們在練習中注意下面這些：

利用線條來為描繪對象打底框，你可以看到我在圖79裡如何處理這個打底框階段。以描出緊箍的框開始，賦予描繪對象簡單的形狀，小心且迅速的描，將描繪對象的範圍與比例記住，特別是葡萄，要小心的一個個塑形。再來框出陰影，用炭筆描出中間與黑色色調，同時用手指混色。

圖79. 現在，如果你已準備好要開始，你可以用長方形將陶罐框起、圓形框住蘋果，以較無規則而簡單的外框框住葡萄。為了幫助你了解並完成本練習，我已經畫出架構這些靜物的外形線條。

第二階段：光與陰影

將你剛剛所學的謹記在心，用粗線條畫
出蘋果、葡萄和陶罐的陰影，並用手指
混色。別忘了你可以用炭筆的平坦面(例
如用來快速地畫背景陰影)，並記得利用
你的手指，像畫筆一樣來做混色、加強、
打亮及描繪陰影的工作。

接下來研究並練習處理明暗、對比和氣
氛，直到你達到如圖80的階段為止。

最後，記得在此一階段你不能用擦子，
但是要留下一些原來畫紙的白色區域與
尚未上色的反光區域。

圖80. 此處為第二
階段：一幅以炭筆畫
出並以手指做混色以
達到明暗效果的草
圖。

80

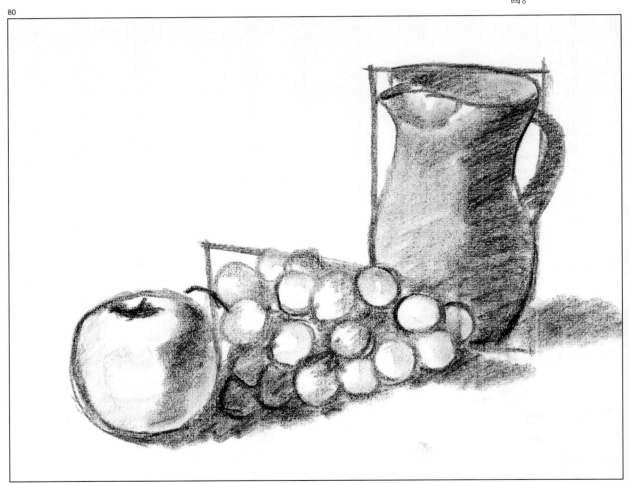

擦拭

下面我所要講的或許是個二流笑話。拿塊布，擦拭整幅畫以抹掉它，彷彿你的作品不曾存在過。

這似乎很荒謬，但這就是我們作畫的方法，而且我建議你照著做。別擔心——這是遊戲的一部分。你可以在任何美術學校的各種物體描繪的課程裡，看到這個重覆著做與不做、擦去與重繪的過程。

我們有兩種用布抹去的方式：輕拍或環狀摩擦。

使用第一種方法擦拭，黑色及中間色區域會留下很淡但完整可見的痕跡。

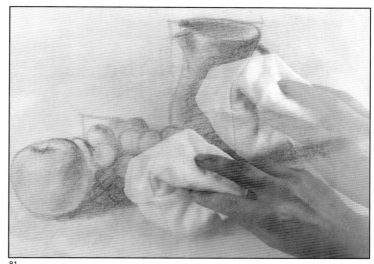

81

第二種方法會產生較模糊且較灰暗的結果，就好像我們已經在紙的整個表面，上了一層淡淡的灰色。然而，畫中原本的線條仍能在一致的灰色調中顯現出來。

我的建議是你應該兩種併用；先輕拍再抹擦，並且盡可能的擦拭。

一旦完成，要檢查一項重要的細節：找找任何在作畫前或作畫時，你的手指碰到畫紙所留下的指印。手指上的汗含有微量的天然油脂，會讓紙上留下清楚的污點。記得：汗會留下指印。

同時也記住，如果指印出現在炭筆畫中的大範圍、淺灰色區域，就很難掩飾。至此，我們準備結束擦拭的階段了（此階段的結論，請見下頁）。

82

圖81和82. 將此草圖視為服裝秀預演，檢查看看，確定畫中構圖是否正確；然後用布輕拍或將布蓋在畫上再摩擦，這種擦拭方法已成為習慣用法（圖82）。

圖83. 有時候，在擦拭完第一階段的畫作時，你會發現紙上留有手指的油漬，而避免留下這樣的油漬是很重要的。

83

第三階段：再出發

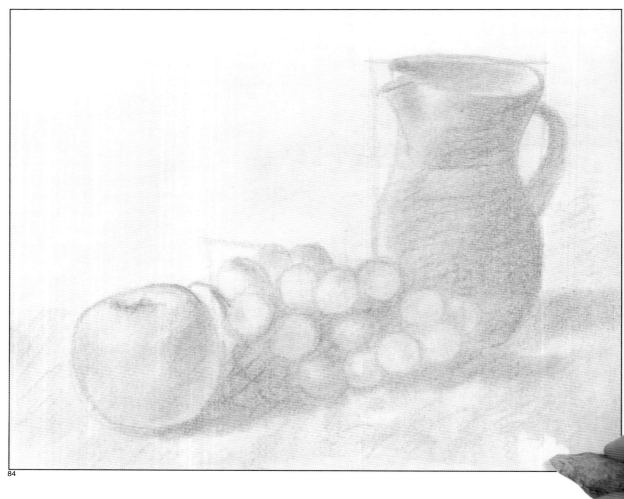

84

炭筆畫最好玩的部分是從這裡開始。因為畫家可以經歷一種精神上的放鬆，讓他能用更好而全新的眼光來看待他的主題；正像拿草稿和描繪對象比對時，便能找出所犯的錯誤：這部分應該窄一點、那個陰影太暗等等。

同樣地，在畫已被擦拭後，覆蓋在上面的一層灰色可以使明暗的處理更容易，且能方便炭筆、手指與軟橡皮擦的使用。你可以利用畫的一角作練習，用擦子擦出一小塊白色區域。

很容易，不是嗎？

圖84. 此畫已用布摩擦過，留下原圖可見的痕跡，能讓我們重新改變及修正。此階段使得明暗的處理、混色以及橡皮擦的運用更容易。

第四階段：用軟橡皮擦處理明暗

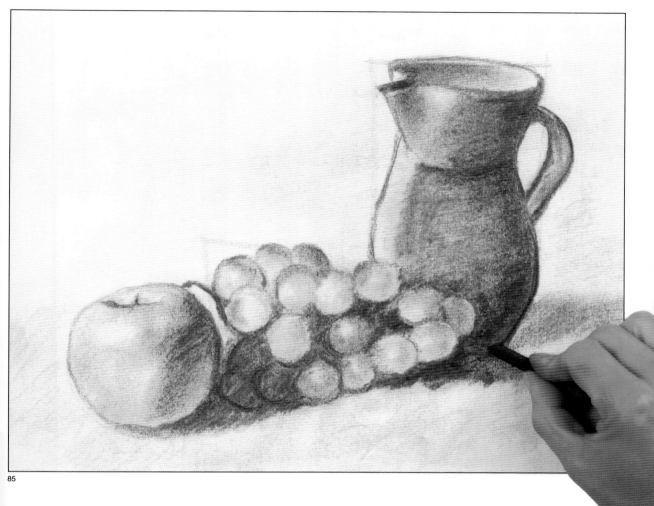

85

現在開始重新為畫架構，這次用更明確、更穩定的筆觸，計算出每個形狀與線條的正確角度和位置。小心的畫，不要中斷，創造出陰影與明暗。一步步漸進地、從容地工作。

接下來，當構畫出形狀時——即有了淡淡的雛形，但還沒有任何強烈、濃厚有力的黑色痕跡時，就開始作留白區：蘋果上明亮的反光區、每顆葡萄上微小的反光點與陶罐上閃耀的反光區！當你在做這工作時會感到多麼地滿足！讓我們看看下頁的結果。

圖85. 現在是處理明暗漸層、衡量及比較陰影和細微差異的時機，此動作一直持續到下一階段，亦即當所有的工作只剩下勾勒出打亮與強化對比時。

第五階段：擦拭與描繪

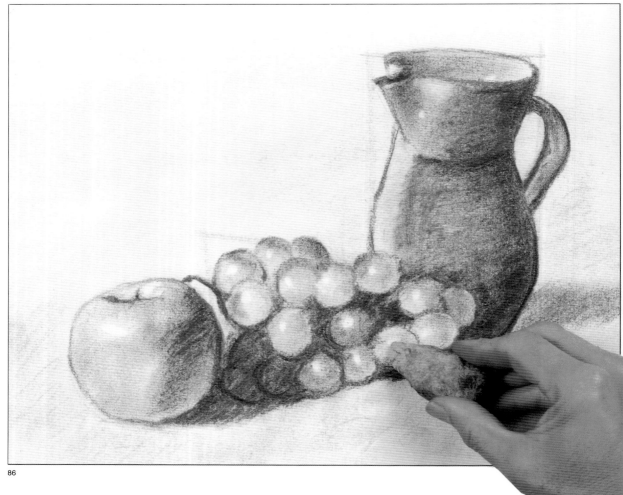

86

圖86. 現在展開使用橡皮擦繪畫的樂趣：為蘋果、葡萄、陶罐留白並找出打亮處。在這項工作裡，我建議你用軟橡皮擦，它可以捏成任何形狀，而使工作更有效率。

就如你所知的，炭粉能被一塊布、橡皮擦或手指抹去。你選擇何種方法取決於待修正區域的大小及它在畫中的位置。倘若是塊大且密閉的區域（例如位於平面背景上人體的手或手臂），你可以用塊布來擦拭。而小區域的話，用布則會弄髒旁邊的部分繪畫，所以最好用擦子或乾淨的手指來擦拭。

現在我們將用擦拭的方法作畫，要根據以下技巧運用一種特殊的軟橡皮擦。（當你在學習本課時，請參照圖片並準備好一塊軟橡皮擦。）

乍看之下，軟橡皮擦與一般藍色或淺灰色擦子並無差別（圖87）。但倘若你用手指搓揉並擠壓它，你會馬上發現它是塊軟軟的、易變形的擦子，而且與塑像用黏土有相似的質地（圖88）。這種材料可塑造成不同的形狀。

87

88

89

90

91

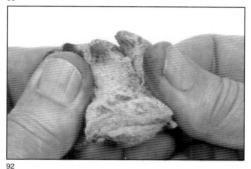

92

圖87至92. 軟橡皮擦看起來像任何其他的橡皮擦（圖87）。然而，它可以很容易地用手指搓揉出各種形狀（圖88）。它可以被捏成不同形狀，例如搓成尖棒的樣子，可以用來為葡萄挑出打亮處（圖90）。當然，在擦拭大片且暗色的區域時，軟橡皮擦會沾滿炭粉，就無法再有效地擦拭了（圖91），此刻的解決之道便是拉長後再揉混，便可以再製新的擦子（圖92）。

由於這種材料的可塑性，你才能夠運用它來描繪點、線或以擦拭炭筆畫來表現輪廓（圖89和90）。你會發現軟橡皮擦像其他擦子一樣能擦拭及描繪，但它也會沾滿炭粉（圖91）。因此有項「再製」軟橡皮擦的特殊方法：要製造出乾淨的尖端或邊緣一定要將軟橡皮擦摺起來，這

樣才能將沾到炭粉與髒掉的部分包住，然後擦子又可以用了。在大區域的炭粉被擦去，而使得擦子變得非常髒的時候，我們可以將它拉長再摺回，一直到乾淨的原色出現，擦子便又可以用來描繪了（圖92）。

第六與最後階段： 加強立體感

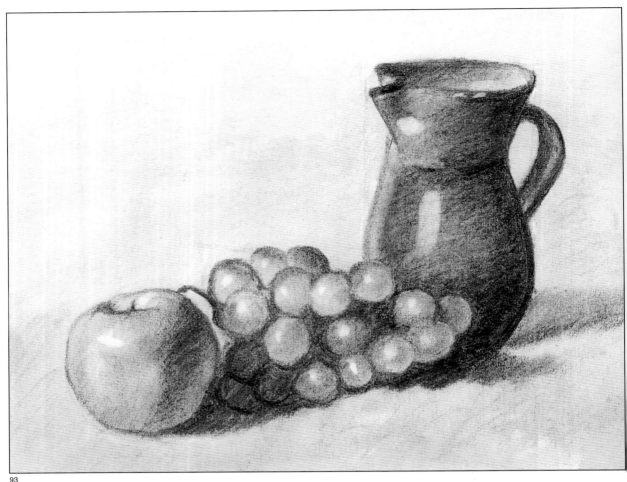

93

你已試過且了解使用軟橡皮擦的訣竅了嗎？你用過它來作開闊及描繪亮光區與反光區的練習，或是將它揉成一個小球，用輕拍的方式打亮主題的外形與其他區域嗎？好，現在我們已來到炭筆畫練習的最後階段了。

就像我做的，為你的畫做最後的潤飾，加強黑色，創造更多的立體感與對比，並藉著減弱暗色區域來加強明暗及色彩。

當你認為你已完成時，在替畫定色前先等一等，讓它留到明天或後天，再以全新的眼光來看它。這將讓你看得更清楚，知道可以做什麼，或不該做什麼，以便修正。

圖93. 此為做了明暗對比、留出亮的區域、反光與處理背景和諧感之後的最後結果。

炭筆畫的人體素描與習作

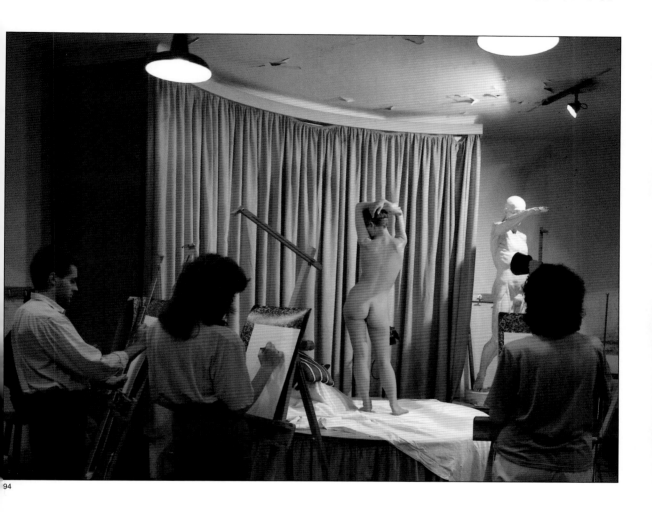

94

在素描時，關於色彩本身以及畫家對色彩的感受，馬諦斯(Henri Matisse)曾說：「即使是炭筆素描也能明顯地呈現出很好的色彩感。」

正是如此。

在前幾頁裡，我們已經見到炭筆可使人聯想到色彩，並鼓勵我們動手畫。

這就是為什麼所有美術系的學生都藉由炭筆畫練習來學習繪畫，特別是裸體畫習作。它是炭筆畫中一個完美的主題。裸體畫是訓練成為一個畫家的過程中必要的環節，因為再也沒有一個主題像人類裸體那樣美麗、具有藝術性及教學價值。每個城市裡都有私立或公立的美術學校、社團或學術機構，提供動態的裸體畫課程或討論。也有專業的男女模特兒，他（她）們可以在畫家的工作室裡每次擺上2到3小時的姿勢。用這種方式，可以與兩、三位畫家一起工作以節省花費。參與其中一個團體吧！這並不難，但是卻很重要。

圖94. 對任何主題而言，炭筆均是特別適合用來速寫或素描習作的媒材，無論是風景畫、靜物畫或肖像畫都可以。但是炭筆對於人體習作、裸體速寫與素描特別有用、有效果。它是所有美術學校裡所運用的方法。

人體素描之範例

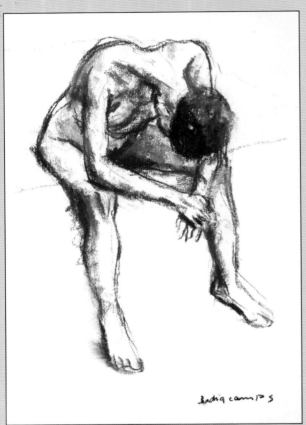

95

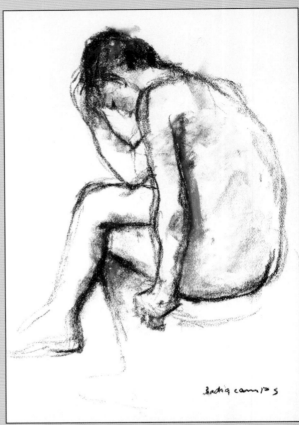

96

97

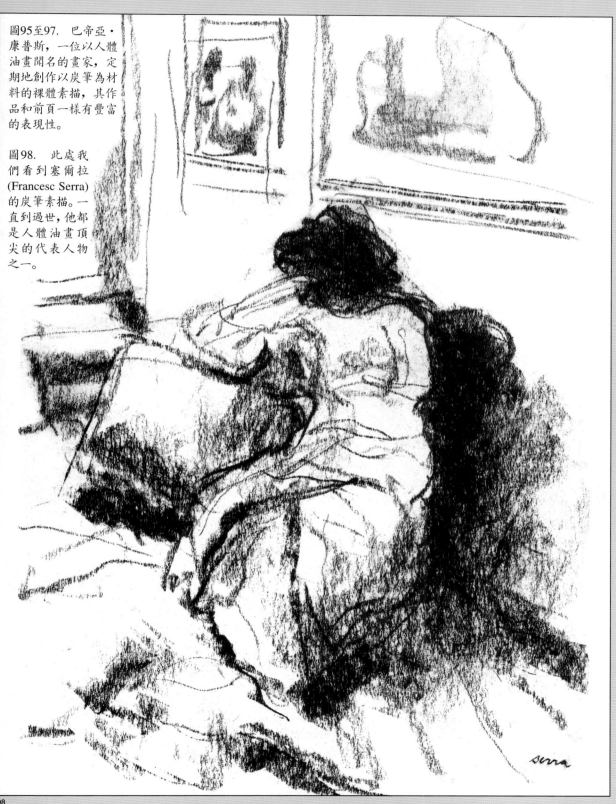

圖95至97. 巴帝亞·
康普斯，一位以人體
油畫聞名的畫家，定
期地創作以炭筆為材
料的裸體素描，其作
品和前頁一樣有豐富
的表現性。

圖98. 此處我
們看到塞爾拉
(Francesc Serra)
的炭筆素描。一
直到過世，他都
是人體油畫頂
尖的代表人物
之一。

下一步是以炭鉛筆、天然或人工壓縮炭筆、炭與黏土混合的炭棒和硬與軟的炭精筆、炭條、炭棒來研究、描繪與練習。這與先前運用炭筆的練習相似，但卻提供了更多的可能性與更高的明確度，因為這些以不同樣式出現的炭筆更黑、更穩定、更具有彈性，是作為創造色調明暗與對比的更好媒材。它們是畫材中的極品。我們將在以下幾頁中仔細地研究這項媒材，討論它的特質與基本技法。然後將它運用在實際的練習上。

炭鉛筆
與其相關媒材的
技法與練習

一般特性

我們現在要研究炭鉛筆與其相關材料，
如：人工壓縮炭棒、黑色粉筆與混合碳、
黏土的鉛筆，它們的特質、基礎技法或
運用的可能性。首先，我們要考慮到這
些材料的基本特性，而在這之中以炭精
筆為主要範例：

1.它比炭筆更穩定。

2.它能畫出更濃的黑色。

3.它是創造明暗與不同色調的多用途媒
　材（圖100）。

穩定：它的穩定性介於炭筆及鉛筆之間。
它對紙的附著力比石墨小，而石墨有時
非常難以混色；但不會像炭筆那麼不穩
定，就像前一章看到的，炭粉很容易被
吹走或用布或手指抹去。

濃黑：它能產生濃密、細緻的黑色，而且
不帶任何光澤。因為比炭鉛筆和炭筆更
黑，所以使用此媒材可以達到絕對分明
的對比。

用途廣：它不只容易使用，其圓滑的筆
觸，及能提供最大範圍的色調漸層與明
暗的特質，使得它可以表現出線條、色
彩及陰影的細微之處。

再者，此媒材有多種材質和等級，從黑
色粉筆或人工壓縮炭條、鉛、炭到與石
墨有相似硬度，但能畫出類似炭筆的濃
黑色的黏土棒。

100

101

圖100. 這是用炭鉛筆繪出的濃密黑色與大範圍中間色的範例。

圖101. 炭鉛筆適於描繪古典雕塑的石膏像的學院派習作，如此幅米羅的維納斯。

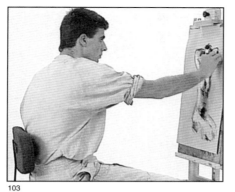

102

103

104

105

106

現在讓我們來練習使用炭精筆及其相關媒材作畫的技法。

這些技法都用於中或大型全開畫中。用畫架將畫板垂直架起（圖102和103），而你可以用自己喜歡的方式握炭鉛筆、炭棒、或炭條，無論是寫字握姿或抓在手裡都行。

利用色粉筆或人工壓縮炭筆作畫時，你可以使用一小段的炭條或炭棒描繪寬而平坦的線條，有如使用一段的炭筆或色粉筆一樣（圖104～106）。

我們已經看到如何運用炭鉛筆與其相關媒材畫任何主題，從石膏雕塑的傳統習作或古希臘雕塑的臨摹，例如前一頁米羅的維納斯，一直到徒手畫如庫爾貝(Courbet)這幅未經混色但有力的自畫像，此畫的陰影及色調明暗皆只用粗重的線條來表示。

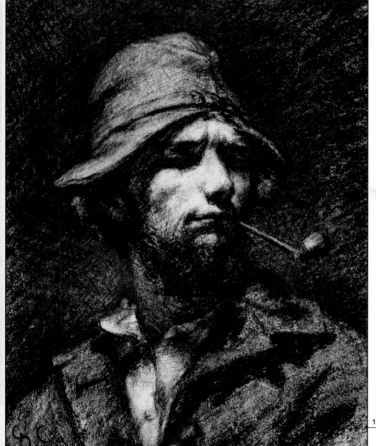

圖107. 庫爾貝(1819–1877)，《叼煙斗的男人》(*Man with a Pipe*)（自畫像），為炭筆畫，收藏於康乃狄克州的華茲渥斯文藝協會 (Wadsworth Atheneum)。本炭筆畫未經混色。

107

基本技巧

圖108. 在這些圖中你可以看到用炭鉛筆作畫時的三個基本技巧的範例：以中間色及擦出之漸層的學院派技巧；線條不經混色的無混色技巧及在混色過的區域上方有未經混色線條的綜合技巧。

炭鉛筆，像人工壓縮炭筆、黑色粉筆、赭紅色粉筆和色粉筆一樣，有三種用法，圖108說明了三種應用炭鉛筆的基本技巧：

A. 學院派技巧：包含了完美混色的陰影與明暗。

B. 無混色技巧：陰影與色調明暗都以未經混色的線條表現。

C. 綜合技巧：經混色的陰影用未經混色的線條加強。

前頁的圖101和107展示了學院派與無混色技巧的例子。

在圖101和107裡，我們看到了使用炭筆和紙筆是可以表現色調漸層的，記得炭筆與其相關媒材的強度能夠產生極度的黑。又如，在圖109中，你可以看到色調漸層是如何以炭鉛筆去表現出來(A)以及使用紙筆混色(B)會產生極度的黑，並破壞原有的陰影和和諧。

為了有完美混色的漸層色調，在圖110中

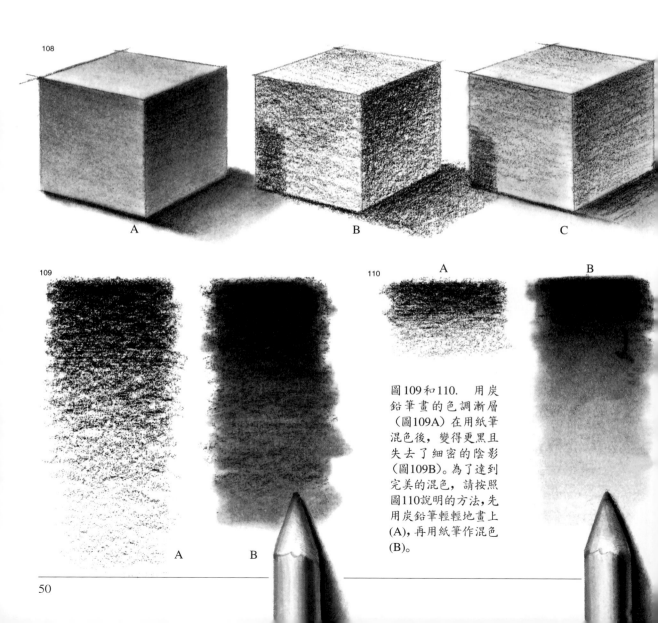

圖109和110. 用炭鉛筆畫的色調漸層（圖109A）在用紙筆混色後，變得更黑且失去了細密的陰影（圖109B）。為了達到完美的混色，請按照圖110說明的方法，先用炭鉛筆輕輕地畫上(A)，再用紙筆作混色(B)。

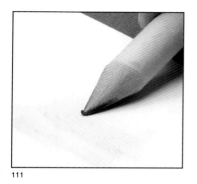

111

112

我們看到用炭鉛筆畫出來的一小塊陰影(A)，當它用紙筆混色時，會產生與圖109A原圖相似的漸層。

炭鉛筆及其相關媒材可以用手指或紙筆做混色的工作，而你在練習中很快地便可以看出使用紙筆較容易也較乾淨。使用二、三支紙筆，像使用刷子一樣，將它們分成用於亮色調及暗色調的紙筆。然而，有時你會發現必須清理你用過的紙筆——將它放在一張紙上抹，而這紙是為了要清潔紙筆而準備好的（圖111）。或許你會發現用紙筆來塗繪紙上的一塊濃黑區域是很方便的，同時這樣也可以使紙筆沾滿炭粉（圖112）。你可以用紙筆直接描繪一些模糊、淡與暗的線；也可以運用它將某區的炭粉移至另一區。最後，記得你的手指可以在大區域或小區域的繪畫中作出陰影、混出非常淺的中間色或加深顏色。

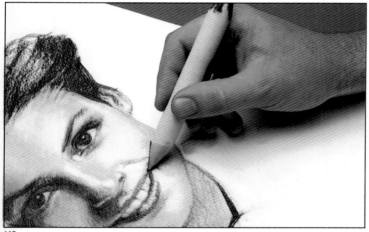

113

114

圖111和112. 想清理紙筆，只要將它與紙摩擦即可（圖111）。你的紙筆可能會因為擦拭濃黑色區域而沾滿炭粉（圖112）。

圖113和114. 以炭鉛筆描繪時，可以用紙筆或手指作混色。你可以用沾滿炭粉的紙筆當作鉛筆一樣來描畫線條及陰影等等。

用炭筆畫素描

這裡是以米羅的維納斯為描繪對象，10分鐘內完成素描的各階段。此素描是在坎森中顆粒畫紙上，以軟性炭精筆完成的。

在圖115中，我們能看到素描的初步習作，一開始先畫一條長長的直線，再畫三條用來定出肩膀、胸部及臀部位置的斜線。有了這些基本尺寸的初步測量，你可以用炭鉛筆很快地描繪出輪廓或如安格爾所稱的描繪對象的骨架。

現在我們再檢視輪廓，清楚地標示出主題的外形。同時為它打上光和陰影，並記得在此階段（圖116）或最後階段都別用紙筆。

在最後的階段中，整幅畫就該有清晰明確的定型，也不需再修正或測量主題的尺寸及比例。畫家該用剩下的時間創造明暗，也就是，利用有限的色調來處理對比與立體感（圖117）。最後，我們應重申這種以有限時間，如3、5或10分鐘完成素描的練習，是項很好的訓練，因為它讓畫家練習並幫助建立其在繪畫上的信心。

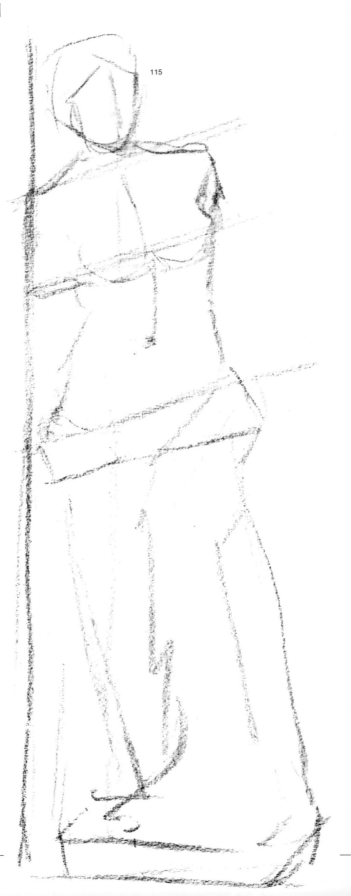

115

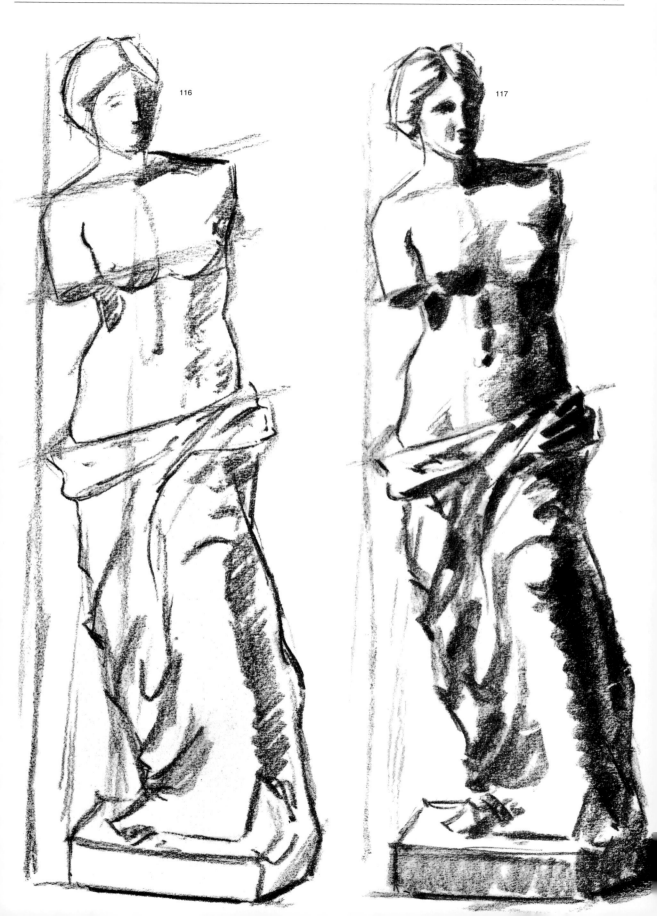

用炭筆畫素描與藝術品

右圖，是另一幅15分鐘內完成的米羅的維納斯素描。我們再度使用炭鉛筆在坎森中顆粒畫紙上作畫，並且不使用混色，表現出未混色的描繪所具有的流暢和生動（圖118）。

現在，看看這幅臨摹米開蘭基羅(Michelangelo)《摩西像》頭部的作品（圖119）。此幅亦是用炭鉛筆完成，在最後階段用了紙筆、手指和擦子來做混色，將此媒材的潛能發揮極致，其中也包含炭筆與炭精筆的運用。在這幅圖裡，我們可以觀察並欣賞到此一媒材的特殊效果，以及利用其從淺灰、中灰、深灰到漆黑的廣泛顏色來衡量及創造出明暗的無窮多變性。

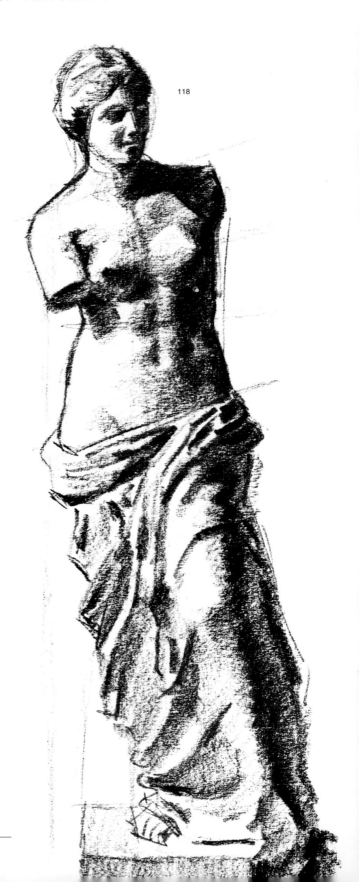

圖118. 一幅以米羅的維納斯雕塑為描繪對象的無混色炭鉛筆速寫。

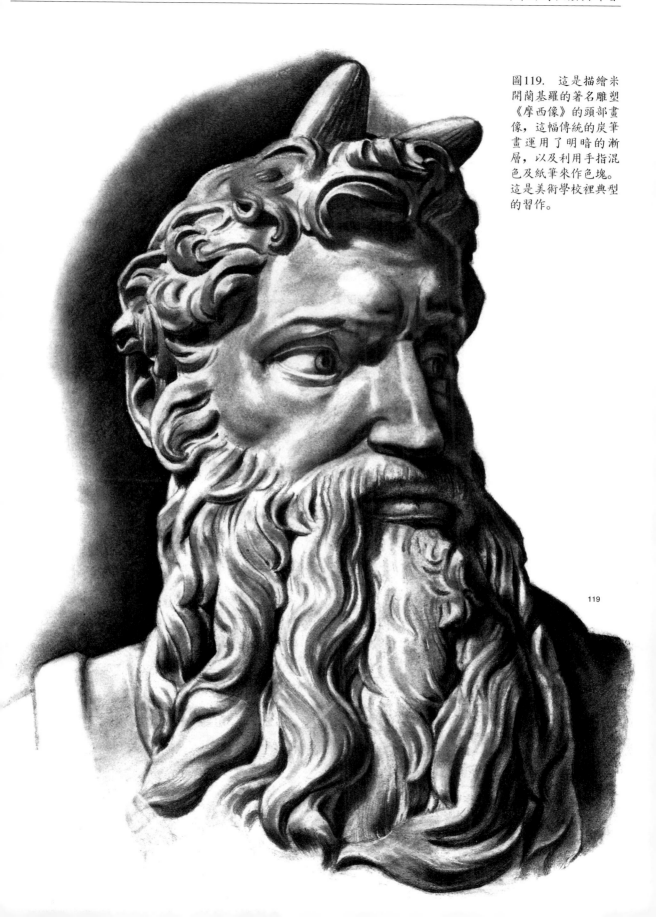

圖119. 這是描繪米開蘭基羅的著名雕塑《摩西像》的頭部畫像，這幅傳統的炭筆畫運用了明暗的漸層，以及利用手指混色及紙筆來作色塊。這是美術學校裡典型的習作。

貝多芬臉部的炭鉛筆畫

在本書最後，你會看到兩張照片：前張照片是以黏土重塑不朽音樂家貝多芬的半面像；另一張是由不同陶罐組成的靜物照。

當你準備好利用它們作為炭筆畫與色粉筆畫的描繪對象時，將它們從書上撕下來。

首先，以貝多芬半面像為例。看看圖120中的模型及你要用來當作描繪對象的模型照片（第109頁）。在本練習中，你將會用炭精筆來臨摹此照片，並跟著我一步步的從原來的模型中描繪出貝多芬的雕塑半面像。圖122說明你該如何將照片放置在你作畫的地方——以檔案夾支撐它，並以桌燈或聚光燈照明。注意上述燈光與照片和你自己的相關位置（圖123）。應讓燈光同時照射到照片與畫紙，另外也須檢查你和照片的位置及之間的距離。在你與畫紙之間留下一隻手臂長的距離，並且能同時清楚地看見照片及畫，避免一直抬頭、低頭。

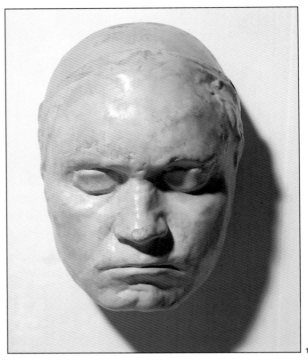

120

121

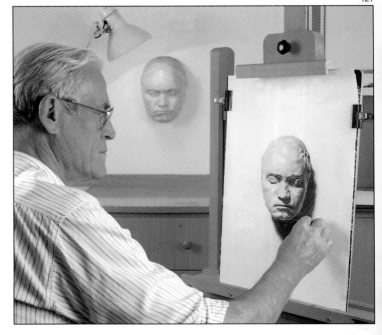

圖120. 這是為了提供作為本書的範例而特別複製成與實物大小相同的貝多芬半面像。原物藏於德國波昂貝多芬博物館。

圖121. 此處我正在為貝多芬的臉部作最後潤飾。你可以在背景中看到由桌燈所照明的模型。而在第109頁也有這面像的大尺寸複製圖。

材料與照明

122

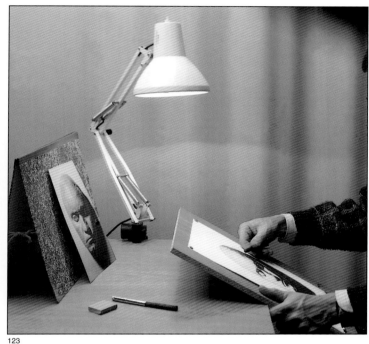

123

都擺好了嗎？讓我看看……，畫板應靠著桌子的邊緣，斜放在你的腿上；以圖釘固定安格爾織紋紙，而你將用炭筆替畫打底框，同時布以及擦子都該準備妥當。

124

圖122和123. 我希望你利用第109頁的複製貝多芬半面像為描繪對象，完成此炭筆畫練習。現在我們把照片用檔案夾以幾近垂直的角度靠著放在桌上（你可以用一些書來撐住）（圖122）。坐在照片的對面，將畫紙固定在靠著桌子的畫板或夾子上。而畫紙與照片都靠桌燈來照明（圖123）。

圖124. 我們可以看見此練習所需的全部材料：模型照片、安格爾織紋紙、可把畫紙固定在畫板的圖釘、炭筆、炭鉛筆、一塊軟橡皮擦、一塊柔軟可吸水的布，以及可調整位置的桌燈。

第一階段： 初步架框

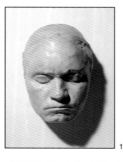

圖125. 模型照片。

圖126. 首先，在長方形裡描個橢圓，再畫出十字來標出臉部中心及眼睛的位置。

125

我認為你應該已知道人類頭部的標準以及理想頭部的比例：也就是，具有完美比例的頭。（人類頭部的標準在本系列叢書的另一本《肖像畫》中有詳盡的敘述。）當然，每個人的頭與理想尺寸仍然有些微差異與不同。而這次是以貝多芬的頭像為例，如果我們以理想標準來看，它在某些方面仍不夠完美（圖129和130）；儘管如此，這標準規格對於測量個人臉部或頭部的比例與架構來說，仍是非常有用、有效的方法。

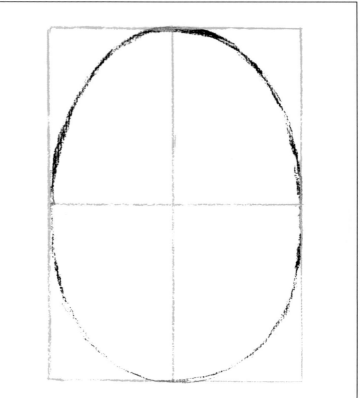

126

127

我建議你利用這個標準的幾何格子圖，它能幫助你快速且輕易地架構好貝多芬的臉部。當你開始練習時，要記住人類臉部的標準比例。

圖127和128. 可以用幾何格子圖來顯示人類頭部的標準規格。兩眼之間的距離等於一眼的寬度；而耳朵的長度與眼睛到鼻底的距離一樣。

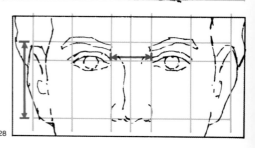

128

應用標準比例描繪貝多芬頭像

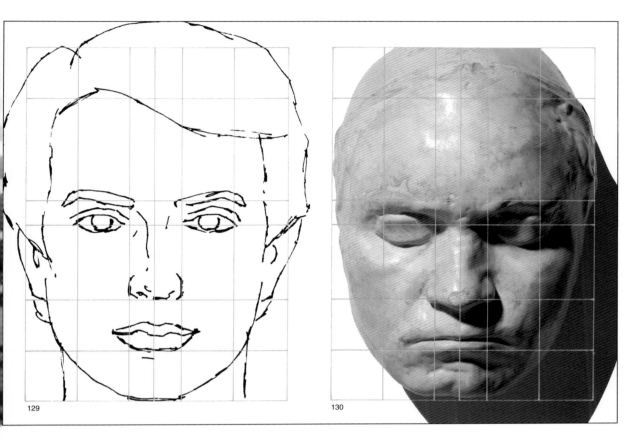

129

130

描繪貝多芬的臉，其長約25公分，先畫出橢圓，再以十字分割（圖126）。現在，你有了一些可以用來定出眼睛位置的基準線，因為眼睛正位於臉部二分之一的位置。而垂直線會幫助你確定鼻子和臉部其他部分的位置，並考慮到從正面看時頭部的對稱。這些線條與人類頭部的標準比例相符合。

人類頭部的標準

描繪頭部、臉部或一幅肖像之前，畫家必須研究人類頭部的基本尺寸與比例。這些比例都由標準規格決定，而標準規格也就是根據比例基準單位，建立起人類臉部的比例、尺寸的系統。

圖129和130. 人類頭部的標準決定了臉及頭部所有部分的位置、尺寸及理想比例。當然，這些位置與尺寸和真實的頭部並不完全吻合。將圖129的理想臉部與圖130的貝多芬頭像重疊，比較兩者便可以得到印證。然而，這標準規格在架框或臉部的初步草圖上，一直都很有用。

（人類頭部標準在本系列叢書的《肖像畫》一書中有相當詳細的探討。）

第二階段：測量尺寸與比例

131

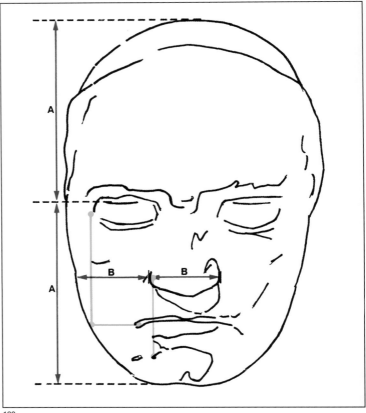

132

尺寸與比例的測量——換句話說，即繪畫的藝術——基本上取決於比較形狀、距離，以及每一筆劃的長度與其他筆劃之間的關係。舉例來說，圖132中的紅線告訴我們眼瞼位於臉部一半的地方(A)，而鼻頭與鼻孔到臉頰邊的距離相等(B)。在作畫的過程中，你需要檢查你對尺寸及比例的測量是否正確。你可以利用一系列假想的垂直線來確認位置、形狀與距離。

而這同樣的練習可以再做一次——利用假想的水平線來檢查並調整測量的結果。圖132的藍線指出了描繪臉部時一項有用的參考：例如，一條由眼睛邊緣延伸出來的線，與由嘴角延伸出來的線形成了直角，而從鼻孔延伸出來的線與臉頰成垂直。

現在，運用炭筆，不要混色，以及利用斜的筆觸（圖133到135），畫出描繪對象的陰影部分。藉著暗色區域的加強著色及讓明亮區域幾乎未經著色，來創造對比。記住你待會兒可以用手指來創造更亮的色調。

圖131和132. 除了運用人類頭部標準作為畫貝多芬頭像的基礎，我試著利用假想線來決定點的位置、輪廓及外形，並藉此建立出一些參考點來輔助衡量距離及外形，如圖132所示。

第三階段：運用線條來架框陰影

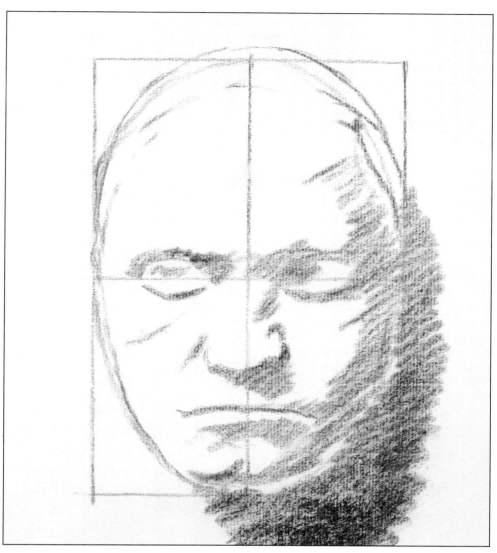

133

圖133至135. 使用炭筆的一端（圖134）或將炭筆平放來描繪較大塊的區域（圖135）。我已經為臉部構造描出初步的草圖（圖133），而且所有的陰影部分都由未經混色的線條來表現。

134

135

第四階段：初步混色及明暗的漸層

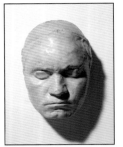

136

圖136至139. 以尚
未使用炭鉛筆的初步
描繪而言，我已達到
自認為滿意的階段了
（圖137）。到目前為
止，我只用了炭筆來
加強陰影與修正形
狀、尺寸及比例（圖
138）；而我也讓這些
線條和其他經手指混
色的線，交替於其中
（圖139）。

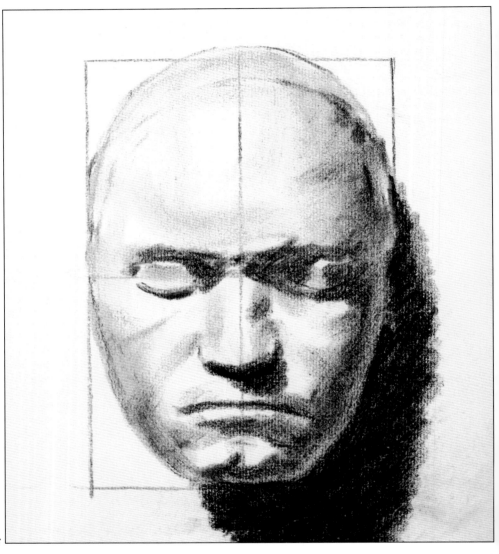

137

現在我們以炭筆創造出陰影和明暗，並
用手指混色，但先不要使用擦子來創造
色調明暗的區域，重心仍放在對比的工
作上。這裡你可以應用先前描繪蘋果及
球體（第30與32頁）時所學，運用手指
劃過線條創造出漸層，以及用一根或多
根多少沾上了炭粉的手指，輕輕地刷過，
來使色調明亮。

138

139

第五階段：擦拭與再次架構

圖140至142. 為了除去炭灰，我小心地用布擦拭或輕拍畫作，盡量保持原畫大致的構圖；至此我已進行到如圖140所示的階段，即可以開始以炭鉛筆畫出最後的版本。

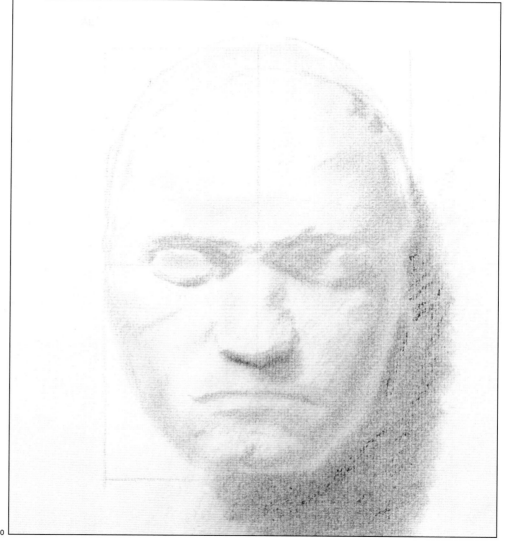

140

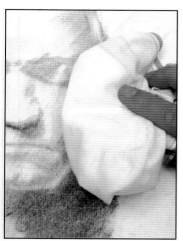

141

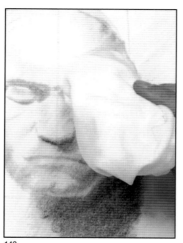

142

在用炭鉛筆開始作最後修正之前，用塊布輕拍或擦拭畫作，以便去除炭灰。倘若你對自己的畫感到相當滿意，那就少擦掉一點，否則就多擦掉一些。若有必要，在任何一幅畫裡，你仍然能在稍後用炭筆修正並重新建構畫作。

第六階段：以炭鉛筆畫出最後版本

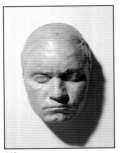

143

圖143和144. 經過用炭鉛筆描繪以及用手指和紙筆來混色的作畫過程，我們可以得到這樣的結果。我們已將描繪及上陰影的工作處理得相當精細，然而本作品仍缺少了小細節上的對比與定型。

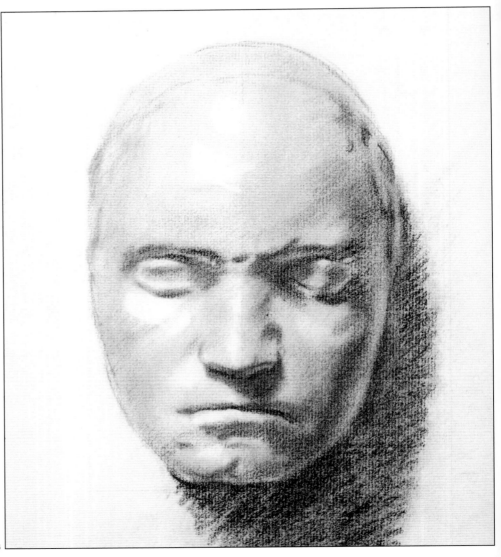

144

在本階段中，你的畫將呈現出灰色的效果，並帶著不甚強烈的對比，適合以擦子擦出亮色區域，以及用炭鉛筆加強並架構出畫作。

依照下列所述進行：一開始以擦子作留白，細心地將擦出的屑吹去，但不要傷到畫。現在用削尖的炭鉛筆，利用細線條或以畫圓的動作，耐心地為畫加上陰影，並且達到調和。調和對於創造統一的中間色及漸層是很重要的。

此時你仍暫時把色調限制在中間色或稍微暗一點的中間色，不要用炭鉛筆製造黑色區域，也不要混色。

在此階段中你該自信地描繪，並加入所有合適的亮色區及反光區。在上陰影及處理陰暗區時都應小心翼翼地配合加入明顯的亮色調。

第七階段: 混色與上最後的陰影

圖145至147. 在這倒數第二個階段中,幾乎每件事都已完成了: 我們已經為一些區域上了暗色、用炭鉛筆加強外形、為整體混色並求調和以達到專業繪畫水準。

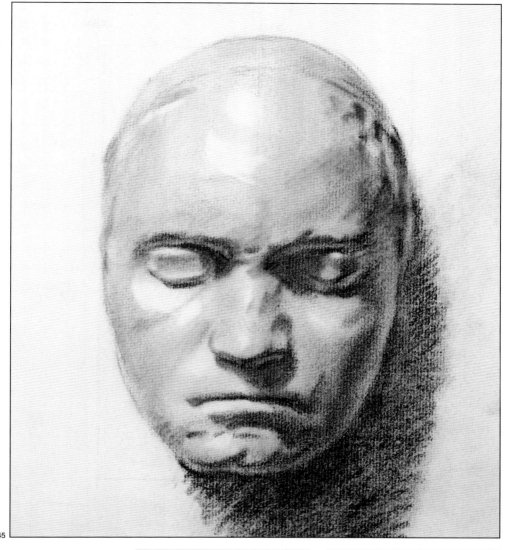

145

現在慢慢來, 在你的手下面放張紙來保護畫, 使用手指、紙筆——包括你自製銳利的紙筆 ——以及炭鉛筆來作畫, 並盡量少用橡皮擦。

首先, 摩擦較暗區域; 然後清潔紙筆, 再往較亮區域下手。

在清理或更換紙筆時要非常小心。記得你可以用手指摩擦非常亮的區域。

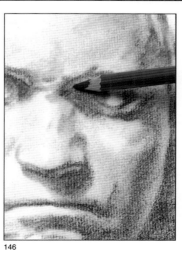

146

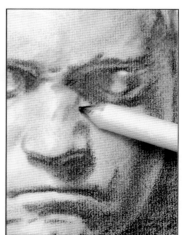

147

第八階段（最後階段）：完成之作

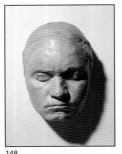

148

圖148至151. 我假設你也完成了貝多芬半面像。現在問問自己，你的畫是否太暗、對比是否正確、輪廓是否被混色過，而你是否適當地使用擦子來開闊出亮的區域。然後對你的作品再多努力一些，一直到你滿意為止。

就技術面來說，炭筆畫的最後階段可在各方面與鉛筆畫的最後階段相比較。關於這種特殊的媒材，我奉勸你要：

注意過度的暗。保持陰影裡的完美平衡。

創造明暗時要將下面的話謹記在心：小心別讓你的畫過度的被描黑，而製造出燻黑的效果，用你的第六感控制那些真正需要厚重黑色的區域。另一方面，小心處理對比。記住過度的黑會產生單調的黑色調，然而缺乏黑色也同樣的不符合原來的需求。看看下頁複製的成品（圖151），並注意此畫中細緻的陰影。

不要在描繪的亮色區域過度使用擦子。

最後，試著去創造氣氛，消除任何尖銳、刺眼的邊與任何誇張定型的輪廓。輕輕地摩擦這些輪廓，特別是那些在陰影處的部分，盡量製造出更好的空間感、氣氛及深度。

細心地為你的畫潤飾並上固定液。

現在大功告成了，恭喜你。

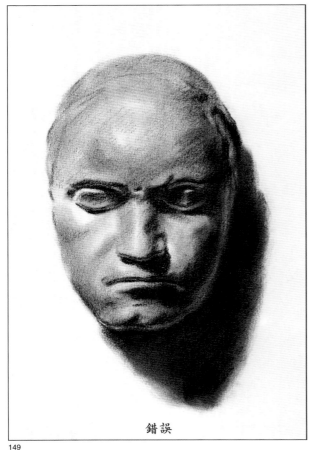

錯誤

149

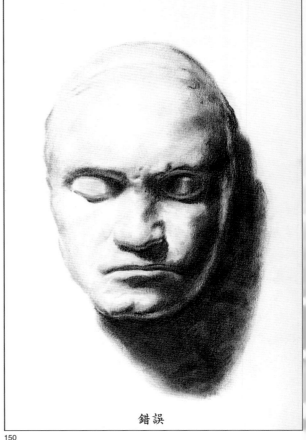

錯誤

150

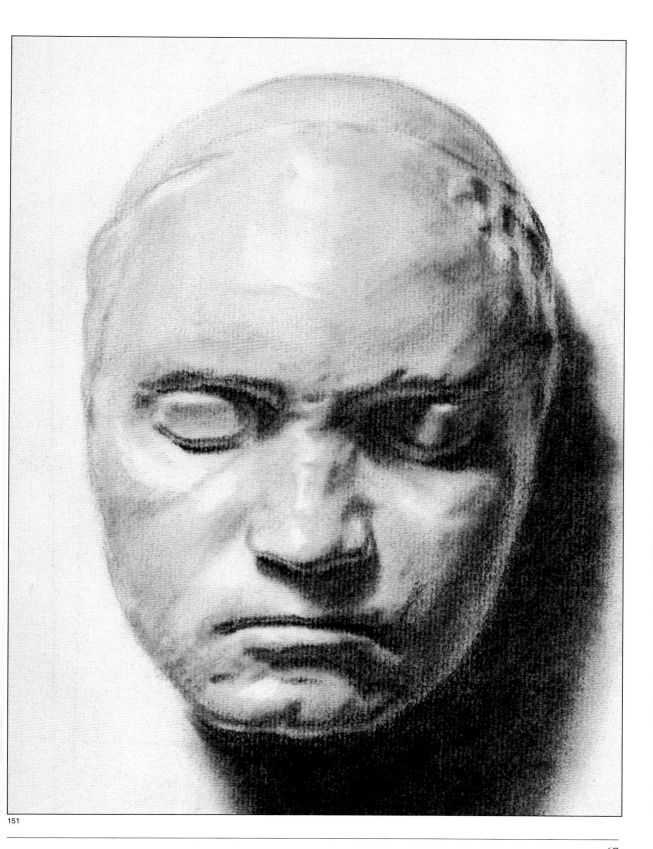

使用炭鉛筆描繪時不該做的事

不要忽略細節

炭筆畫是繪畫的第一步。它使我們可以不必像鉛筆畫那樣需要長時間且耐心、勞心的工作，就可以「很快地填滿空白處」。

但也正是這個理由，炭筆畫可作為「畫家的」畫，促使畫家略過細節，得以有利於做大區塊的上色、加深暗度、修正與製造效果。

在專家手中，此媒材的要素與特質能夠創造出真正的印象派作品，也就是說，一幅藉著「色彩」來達到其立體感的畫──這裡指的藉著色彩是由中間色、白色及黑色交互應用所達到的明暗。然而，在這樣的繪畫裡，透過清楚可見的細節，外形會適當的表現出來。一言以蔽之，這會是幅專家的畫作，而且畫家可隨心所欲地掌握所有藝術手法，即使尚未明顯地修正，他仍然可以成就一件完美的作品。

要有這種專家級的知識，專業畫家首先要以仔細、專業的態度來研究描繪及陰影、外形的準確性。

炭筆對於業餘畫家來說，是不容易掌握的媒材，但如同誘人的美人魚游向岩石一般，它以本身既有的特質──易於覆蓋的能力和可以加深顏色、填滿與塗繪的特性──吸引畫家畫出一幅業餘畫作。

在外形與陰影的細節上作努力

記得外形是由色調、光──亮的光、不太亮的光、朦朧的光，以及非常暗淡的光所界定──而非由環繞四周，架構外形的線條決定。

由此將引領我們進入這簡短的一課，即不該做的事的第二部分：

不要忽略色調的濃淡

我相信你記得如何達到完美的陰影：觀察色調、與其他色調比較，根據色調比例在心裡分類，然後畫出，小心地從淺到深描繪出來。反覆重申這些基本原則就不會有錯。記得：

製造明暗時

觀察： 觀察色調。

比較： 在同一描繪對象中與其他色調比較，同時比較較淺及較深的色調。

分類： 參照色調明暗比例，在心裡將亮色、中間色、暗色分類。

描繪： 與先前畫出來的色調相比較並描繪。

跟著這些原則，你就不會因為炭鉛筆格外容易描繪，而掉入過度暗色調這類常常發生的陷阱。隨著時間的過去──因為你將必須慢慢地作畫，你會適時地發現：對著你面前的描繪對象努力作畫時，使用過度或不平衡的色調是個錯誤。基本上，在你開始或完成作品時，它只是一個關於不斷地比較，一次又一次地嘗試的問題罷了。

圖152. （下頁）米奎爾‧費隆的這幅人體習作藉由從深黑到淺灰、白色的寬廣色調來表現出立體感。這些明暗是根據明暗準則，觀察及比較正確色調與較暗、較亮色調的結果。

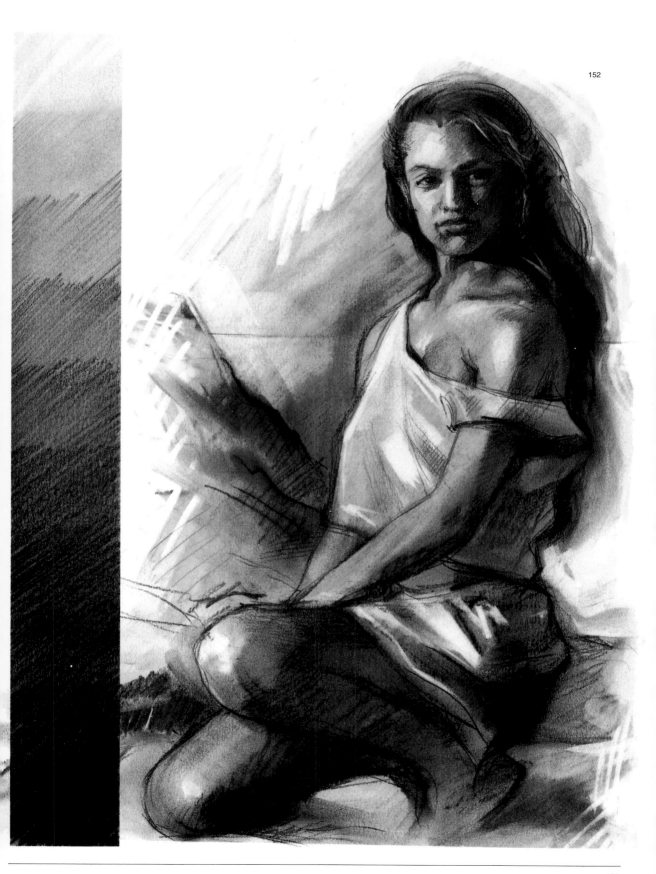

152

赭紅色粉筆是由鐵氧化物與色粉筆製造出來的顏料，古埃及人將它運用在象形文字和陪葬的墓室畫中，羅馬人將它運用在裝飾牆壁的壁畫裡，由此可知，赭紅色粉筆在幾千年前就已存在。在文藝復興初期(1420–1500)，只有極少數畫家以赭紅色粉筆練習，他們較偏好炭筆和黑色粉筆，因為後兩者比赭紅色粉筆的紅更穩定，較不刺眼。但大約在西元1480年，發明了固定液，達文西發掘出赭紅色粉筆的特性及潛能；利用此媒材，他得到了出色的效果，而他利用這媒材的方式便很快地被後來的文藝復興畫家所跟進，如米開蘭基羅、拉斐爾(Raphael)、科雷吉歐(Correggio)、彭托莫(Pontormo)、安德利亞·德·沙托(Andrea del Sarto)等等。赭紅色粉筆作為繪畫媒材的用法將在下面討論。

153

赭紅色粉筆畫

赭紅色粉筆畫範例

如同這些畫所顯示，赭紅色粉筆是人體畫，特別是裸體素描與習作的理想媒材。在白色畫紙甚至是乳黃色畫紙上，其亮色區域、亮光、反光區皆以白色粉筆襯托出來；而赭紅色粉筆以別種媒材所沒有的豐富細微的色調，提供了描繪與模擬人類肌肉顏色的可能性。在本頁和下頁中，是一些出自不同時期——從文藝復興至今的畫家們的赭紅色粉筆畫範例。

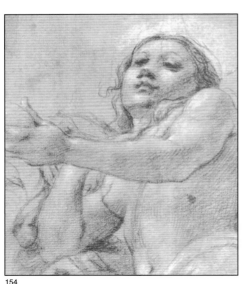

154

圖154. 科雷吉歐 (1489–1534)，《夏娃》 (Eve)（局部）。是以白色粉筆加強的赭紅色粉筆畫，巴黎羅浮宮。

圖155. 彭托莫 (1496–1556)《三人走路習作》(Three Men Walking Study)（局部），赭紅色粉筆畫，里耳(Lille)藝術館。

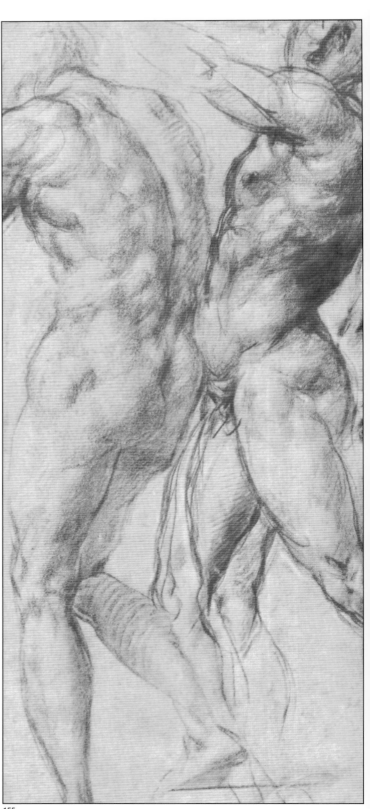

155

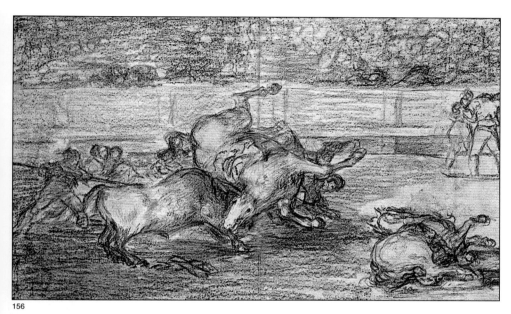

156

圖156. 哥雅(Goya, 1746–1828),《被公牛甩下的騎士》(*Rider Toppled by Bull*)。為畫在白色畫紙上的赭紅色粉筆畫,馬德里普拉多 (Prado) 美術館。

圖157和158. 帕拉蒙,《蘇格拉底頭像》(*Head of Socrates*)與《瑪莉蘇肖像》(*Portrait of Marisol*)。為兩幅赭紅粉筆畫;第一幅用的是乳黃色畫紙;第二幅是用白色畫紙。

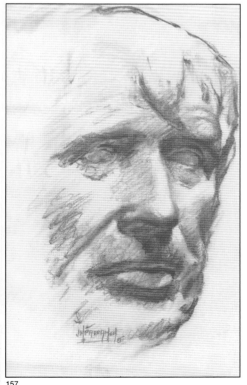

157

158

赭紅色粉筆畫技法

赭紅色粉筆棒、赭紅色粉筆條、赭紅色粉末及赭紅色粉鉛筆。硬赭紅色粉筆、軟赭紅色粉筆、英格蘭紅赭紅色粉筆、深紅赭紅色粉筆與深褐色赭紅色粉筆。以白色粉筆加強,在白色或彩色畫紙上作畫的赭紅色粉筆。

赭紅色粉筆是受到喜愛的媒材,以它創造出來的色調與亮度的範圍令人訝異,特別是在肖像、裸體畫裡。

赭紅色粉筆畫技法原則上與炭筆及其相關畫材的技法相同:用一段赭紅色粉筆棒或赭紅色粉筆條,如圖160所示,以平常畫線的方式握之;你也可以利用赭紅色粉筆平坦的一邊,以粗寬線條製造出明暗與陰影(圖161)。

赭紅色粉筆可以用紙筆或手指混色,創造出柔和精緻的色調,帶給膚色區域如臉部一般的明亮效果。

跟炭筆與其相關媒材的畫法一樣,你可以用沾滿赭紅色粉末的紙筆來畫線、為大片區域上陰影,及創造明暗的漸層。我們可藉由使用赭紅色粉筆的廣泛色系,從自然赭到深褐色,包括了英格蘭紅與赤土色,再加上黑、白兩色粉筆與色紙,來達到與粉彩畫相似的效果。

赭紅色粉筆(事實上包含所有赭紅色系的色粉筆、白色粉筆和黑色粉筆)能夠與水稀釋,製造出類似水彩的薄塗效果。

圖159. 你將需要的材料包括白色、土黃色及灰色畫紙、赭紅色粉筆棒和一支赭紅色粉鉛筆。赭紅色粉筆通常為英格蘭紅。在彩色畫紙上描繪時,最明亮的部分經常以白色粉筆勾勒和用手指或紙筆擦出。這種媒材有趣的一面是它可用水稀釋,表現出類似水彩的薄塗。

160

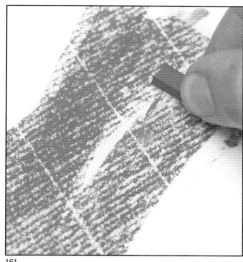

161

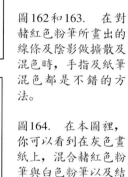

圖160. 如圖所示，可利用一段赭紅色粉筆條的一邊畫出線條，而這在本書稍後的練習中也可以見到。

圖161. 握住赭紅色粉筆條平坦的一面在畫紙上擦，你可以描繪出粗線，在短時間內覆蓋住寬闊區域。

圖162和163. 在對赭紅色粉筆所畫出的線條及陰影做擴散及混色時，手指及紙筆混色都是不錯的方法。

圖164. 在本圖裡，你可以看到在灰色畫紙上，混合赭紅色粉筆與白色粉筆以及結合赭紅色和深褐色所達到的效果。

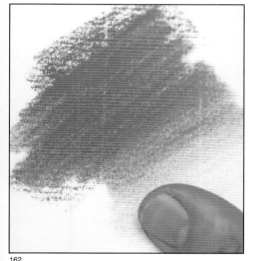

162

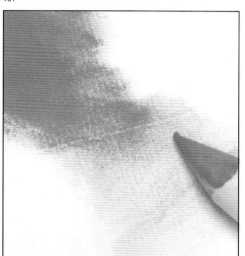

163

164

以赭紅色粉筆描繪之半身像
畫家：米奎爾‧費隆

165

圖165. 這位是米奎爾‧費隆——我們的客座畫家，他將為我們用赭紅色粉筆描繪一幅肖像。

167

166

169

任教於西班牙頂尖美術學校之一的馬塞那學校(Massana School)的米奎爾‧費隆，將在以白色粉筆加強的乳黃色畫紙上，用赭紅色粉筆描繪半身像。模特兒是安娜(Ana)，一位美麗的金髮女郎。

首先，費隆必須對模特兒有所了解——她的個性、外表特徵、臉部動作、眼神、還有笑和傾聽的樣子。他和她談了一會兒，繼續安格爾所謂的「詢問」，研究並分析她的姿態，並尋找出最令人滿意的優雅構圖。參看圖169中模特兒所擺的姿勢，圖中我們也可以看到費隆正在描繪一幅速寫，這幅速寫如下頁圖171所示。我們可以發現臉部與身體朝向同一方向的姿勢不甚具有美感，尤其是和另兩幅速寫中的姿勢（圖170和172）比較後，更能看得出來。後者遵守安格爾的建議：「臉與身體不該朝同一方向。」在這兩幅速寫中，模特兒的姿勢更優雅。

費隆最後選擇了圖173中的姿勢，這跟他一系列速寫的最後一幅（圖172）有相似之處。

圖166. 開始描繪肖像前，你會發現跟模特兒聊聊天，熟悉她的特徵與平常的表情，是蠻不錯的點子。

圖167至169. 模特兒安娜正為畫家擺姿勢。

圖170至173. （下頁）費隆在正式開始前畫了一系列速寫來研究姿勢。

準備工作:
經由一系列速寫透視模特兒

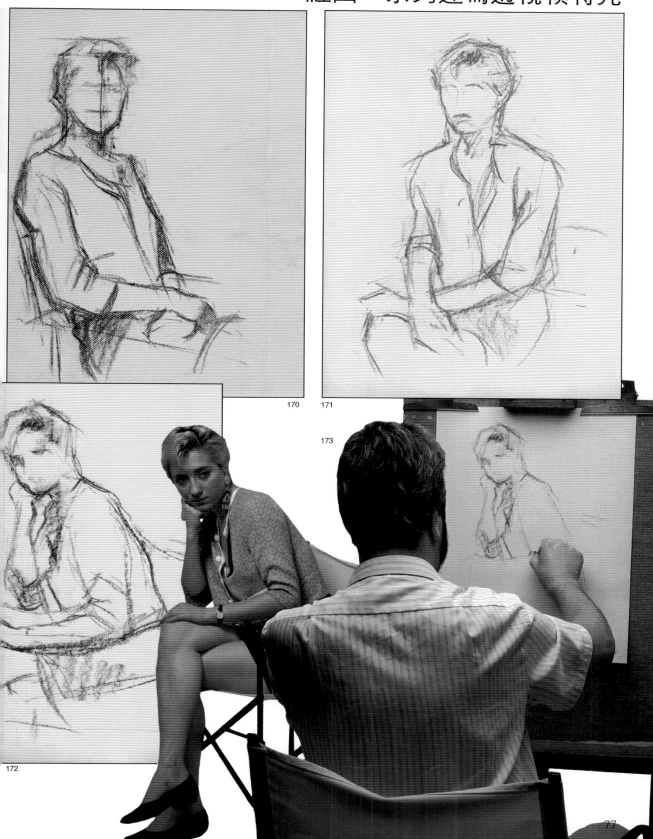

170 171

173

172

第一階段：工具與初步構圖

圖174. 此為費隆選擇的半身像姿勢。

174

在本頁下面的圖178中，你可以看到一張費隆所使用的工具的照片。除了白色、黑色、深褐色及赭紅色的色粉筆和色粉鉛筆之外，還有紙筆、布，及普通橡皮擦，並注意白色鉛筆（左二），它事實上是製成鉛筆形狀的擦子，用來「描繪」小規模的白色區域及反光區。

175

176

177

178

畫半身像所須準備的畫具

（由左至右）：普通橡皮擦；鉛筆狀擦子；紙筆；色粉鉛筆：白色、赭紅色、黑色及深褐色；色粉筆：赭紅色、黑色、白色及深褐色；擦拭與混色用的布。

圖175. 費隆根據人類頭部的標準開始描繪。

圖176. 在這個沒有任何明暗色調的半身像初稿中，費隆只用線條作基本構圖。

圖177和180. 他開始工作，畫上臉部的五官，但仍在初步階段。

圖179. 現在費隆用塊布擦拭部分的原稿，下一步，他將開始再重畫、再創造出相似的圖。

179

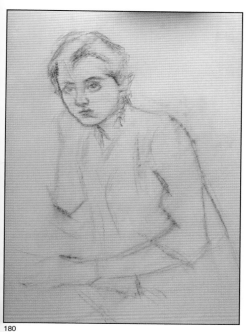

180

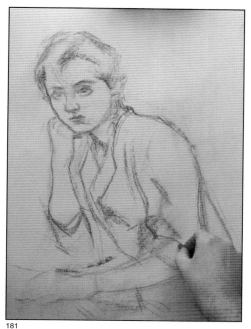

181

圖181和182. 在這裡你可以看到第一階段的最後過程。描繪出更明確的頭部與身體輪廓後（圖181），費隆開始為人像建立明暗，捕捉其光與影的效果（圖182）。

182

費隆開始動手畫肖像。利用一段赭紅色粉筆，根據對人類頭部標準的測量，描出眉毛、鼻頭與臉頰的位置（圖175和177）。然後他粗略地描出其他身體的部分，作擦拭或甚至模糊線條的動作（圖176和179）；再檢視此畫，這次他為頭與臉確定輪廓（圖180和181）。他再次描繪身體，以線條建構（圖181），加強線條，終於完成了線條構圖。

最後，他用赭紅色粉筆平坦的一邊描繪一些陰影部分，並往下一階段邁進（圖182）。

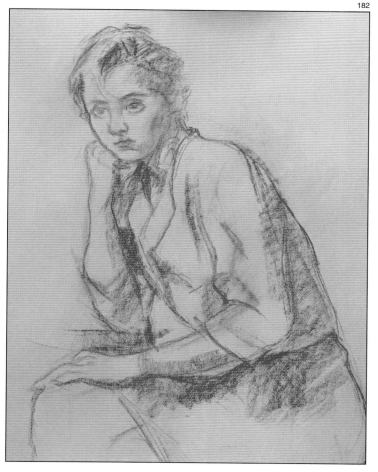

第二階段： 描繪臉部

183

184

185

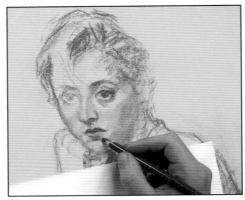

186

圖187. 在進行此肖像畫的初步階段時（前頁），費隆將畫板及畫紙垂直地置於畫架上來作畫；而在第二階段，他將畫板放在腿上，並靠在凳子上，兩者呈45度角，這樣方便於描繪頭部與五官。再者，這樣的位置使他一眼就可同時看見模特兒與畫作，不必轉動他的頭。

圖188. （下頁）當賦予左眼明確的定型時，費隆謹記安格爾守則：「兩眼之間的距離等於眼睛的寬度。」

圖189. （下頁）費隆用鉛筆形擦子「畫」出臉上的白色區域及反光區。

圖183. 費隆現在進行到更精細的階段，他將一張紙墊在手下面，防止畫被弄髒。

圖184和185. 此處你可以看到費隆描繪柔和色調與陰影的技巧：首先，他用赭紅色粉鉛筆畫出幾條厚重的線（圖184），再以紙筆沾上線條的色彩用以作畫（圖185）。

圖186. 此刻費隆描繪嘴巴，而眼睛的部分則留待稍後。

到目前為止，費隆利用的是直立在畫架上的畫板與畫紙，但他現在要描繪頭與臉，所以要將畫板斜放在自己腿上，另一端以凳子撐住，使之成45度角（圖187）。他在距離模特兒僅2公尺遠的地方繼續描繪的工作。注意圖左的另一個細節，即費隆的位置、與畫板的角度和模特兒之間的位置，能讓畫家不必移動就能一眼同時看到畫與模特兒。另一項值得注意的要素是費隆在手下面墊了張紙，以便保護畫而不被弄髒。做了這項預防措施之後，費隆先用深褐粉色鉛筆作畫，他開始畫右眼（圖183）。接下來他著手畫整幅畫，輕快地劃過每個地方，根據安格爾的建議，不在任何細節上多作暫留。

187

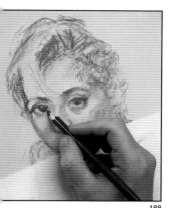

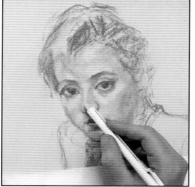

188　　189

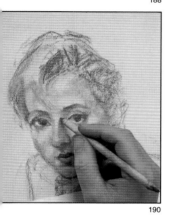

海蓮娜・富曼(Hélène Fourment)的赭紅色粉筆肖像，她是魯本斯的妻子及模特兒。

圖190和191.　費隆選擇紙筆與手指交替使用來混色。而臉部大區域的混色則利用後者來進行。

圖192.　在第二階段的最後，我們能夠欣賞到其質感細膩的色調與豐富的色彩，而且這些是僅僅利用赭紅色、赭色，加上畫紙的背景色所達成的。

190　　191

而圖184和185說明了重要的一點：費隆利用那張隔離紙的一角，在上面畫上清楚、厚重的赭紅色線條，再用紙筆沾上此線上的色彩，以便塑造臉部的中間色調。然後他用暗褐色描繪左眼與嘴（圖186和188）。再來就該由鉛筆形擦子上場「畫」了；在這裡開闢亮區，在那裡減弱色調，為形狀或反光區賦予更明確的定型（圖189）。這也是費隆以沾滿深褐色粉末的紙筆作畫的階段，他也選擇以手指作混色（主要用大拇指）和紙筆來使大片區域更調和（圖190和191）。

當他完成此階段（圖192），費隆將畫拿給安娜看，她帶著訝異的笑容，驚呼著：「是的，那就是我！」費隆的畫令我想起

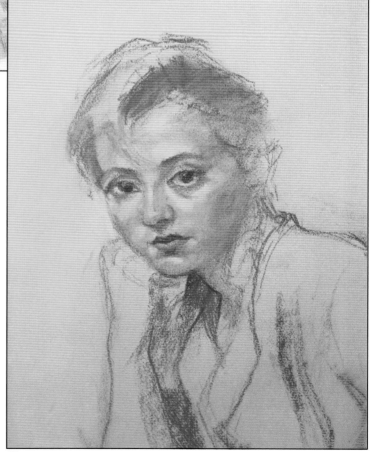

192

第三階段（最後階段）：最後的潤飾

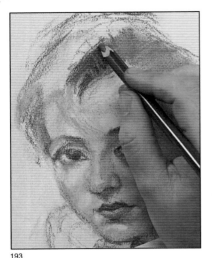

193

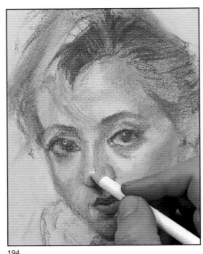

194

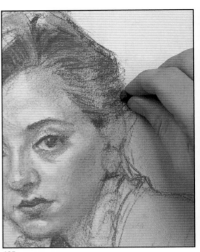

195

安格爾守則說道：「潤飾畫作是必須從開始作畫時便已存在，甚至是在做初步階段的表現時：畫中的每一部分都要如此，無論在作畫的哪一階段，它們都是有可看性的，無時無刻都像是潤飾後的完美版。」費隆就是根據此守則而繼續工作。在使畫達到完美的最後階段裡，一開始他便利用深褐色粉鉛筆描繪出一系列線條，描繪出模特兒頭髮的樣子（圖193）。然後，運用白色粉鉛筆，勾勒出白色區域及亮光區（圖194）。接著，他用深褐色粉筆，加深頭髮線條，使其成形，並以色粉筆平坦的一面使其呈現平順、活力的一面（圖195）。

現在，他轉移到身體部分（圖196）。將鉛筆抓在手裡，與畫距離一隻手臂長，坐直並試著獲得全部的視野。以整體的角度來感受並構圖，不因任何一個部分而破壞整體平衡。

幾乎完成了；他慢慢的畫，衡量著每一步與每一筆，決定對模特兒支撐其臉頰的那隻手與手臂再多下點功夫，他起身將畫板放在垂直的畫架上。他看了看，仔細地研究，然後有了強烈的想法：「我

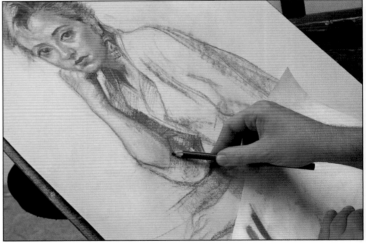

196

覺得對身體和衣服不需太費神，只要幾筆、一點柔色調來增加定型即可。」他取了塊布，包住食指，擦了幾塊區域、線條和陰影。「那多少是正確的，我想，」他又說。然後他往後站，並看看它。「我完成了！」他說，並在畫上簽名。

圖193至195. 費隆為頭部與五官作最後潤飾，他試著使畫達到完美的藝術性。

圖196. 描繪頭部及五官時，費隆都用平常的握筆姿勢；而現在為了使身體的形狀更明確，他將筆握在手裡，使他更方便畫出寬粗的線條。

圖197. （下頁）為了對身體和衣服的外形和明暗作更深的混色，費隆用布包住食指來摩擦，如圖所示。

圖198. （下頁）在我看來，費隆的畫實現了安格爾在肖像畫方面強調的事，他給學習者兩個基本要件：「一定要非常像，而且要具藝術價值。」

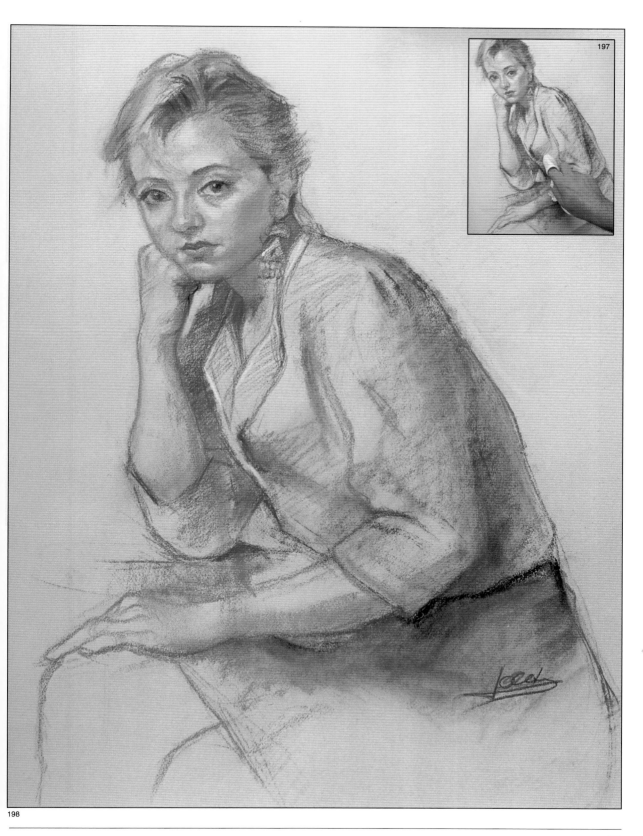

此刻我們進入本書最後一章，這裡是最吸引人之處，同時是運用所有媒材來描繪及作畫的醉人之旅：炭筆、炭粉、赭紅色粉筆、色粉筆、彩色畫紙、紙筆、手指、布、棉花，與軟橡皮擦。

我們開始接受以下的挑戰，藉著觀察別人的作品，並跟著綜合技法的觀察研究，以及三種按照困難度安排的實際練習：靜物、人體習作與自畫像。靠著你從本書學得的知識並運用你所有的美感與創造力，我希望你可以在家畫一幅自畫像。

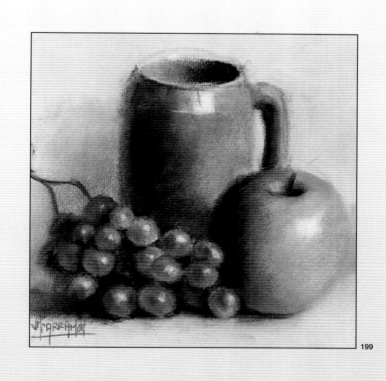

199

炭筆、赭紅色粉筆
與色粉筆：
綜合技法之練習

名家作品範例

在這幾頁裡，你可以看到一些優秀的繪畫作品，它們是在色紙上，運用綜合技法，以白色粉筆加強，用炭筆、炭粉及色粉筆完成的。讓我將你的注意力轉移到以下有趣的事：勒蓋德(Le Guide)的《年輕人之頭部》(Head of a Young Man)（圖200）完成於十七世紀初；在色紙上以赭紅、黑、白三色粉筆作畫已是當時畫家平常的練習，雖然這些都被視為是繪畫而不單只是素描而已。一百年後，在洛可可(Rococo)高峰期，格茲(Greuze)和布雪在眾畫家中，是三色粉彩畫法的先驅，他們用炭粉或黑色、赭紅色與白色粉筆在彩色畫紙上作畫（圖201和202）。十九世紀在古典主義和寫實主義主流中，皮耶—保羅·普律東(Pierre-Paul Prud'hon)重新詮釋古典的姿態與人物，在藍灰色畫紙上利用黑白二色粉筆，作學院派的描繪（圖204）。最後，我們以弗藍茲·范·林巴哈(Franz von Lenbach)的畫作為例，他在自製的畫紙上，運用色粉筆（或粉彩筆）作畫。

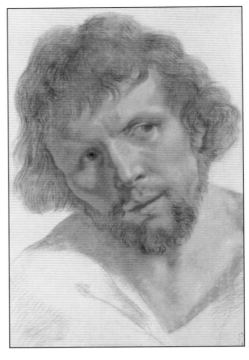

200

圖200至202. 這三幅畫分別為：勒蓋德(1575–1642)，《年輕人之頭部》（局部），列寧格勒的俄米塔希(Hermitage)。格茲(1725–1805)，《年輕女人之頭部》(Head of a Young Woman)（局部），巴黎羅浮宮。布雪(1703–1770)，《持花之年輕女人》(Young Woman with a Flower)，私人收藏。

201

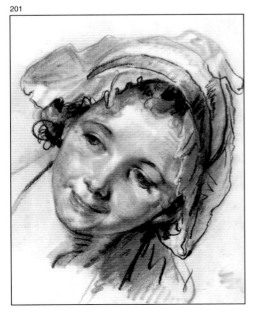

202

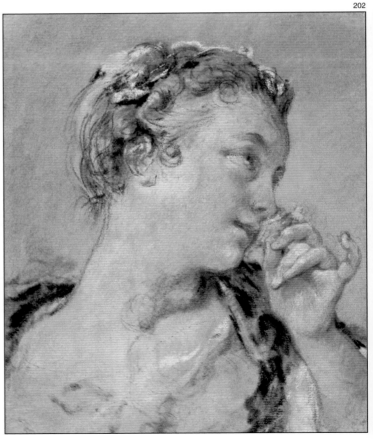

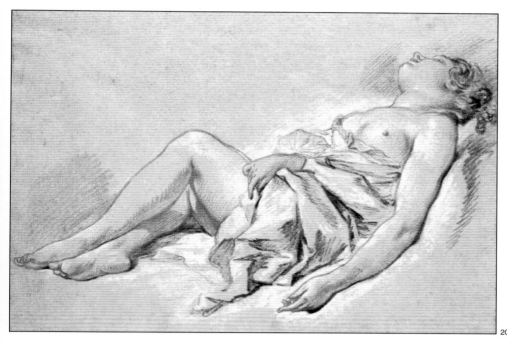

203

圖203至205. 這三幅畫為：布雪，《沈睡中的年輕女人》(*Young Woman Sleeping*)，私人收藏。普律東(1758–1823)，《泉》(*The Drinking Fountain*)，麻州威廉城克拉克藝術中心。林巴哈(1836–1904)，《持扇之年輕女人》(*Young Woman Holding a Fan*)，列寧格勒的俄米塔希。

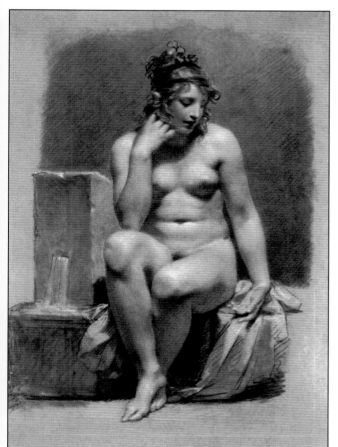

204

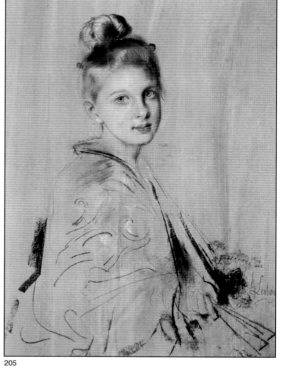

205

綜合技法的可能性

運用炭筆以及炭筆相關媒材作畫的技法（特別是後者），可以普遍而實際的應用在色紙上的色粉筆畫。只要記得先前對炭鉛筆技法的結論（第50頁），我們能夠用赭紅色或任何色彩的色粉筆，藉著手指或紙筆描繪漸層。亦即我們要輕輕地用色粉筆描繪陰影，再用紙筆混色(A)；我們也可以不必混色而畫出漸層的色調(B)。

將二、三種顏色在色紙上與白色粉筆混合，我們就能得到與粉彩畫或油畫一樣出色的效果。但因為考慮到創造繪畫的技法運用，於是在創作時會以繪畫的藝術性為前提，本概念於圖208中有說明。

蘋果的基本色——和第86和87頁範例中的皮膚與肌肉的色調一樣——是由畫紙本身的顏色提供；再者，赭紅色、土黃色、與白色粉筆是用來製造光與影的效果以及立體感。因此這幅畫是素描並非彩繪，它藉著利用色粉筆的綜合技法來示範。

圖207展示色粉筆畫之範例。在這裡，運用畫筆作薄塗，將色粉筆當作加水稀釋的水彩鉛筆來使用。我們並不介紹此技法，但它的確是利用炭筆、炭粉和色粉筆創造了繪畫的另一可能性。

圖206至208. 你可以看到一些綜合技法的實例；倘若你作這些練習，我敢肯定你會因結合不同的畫材而獲得有趣的結果。

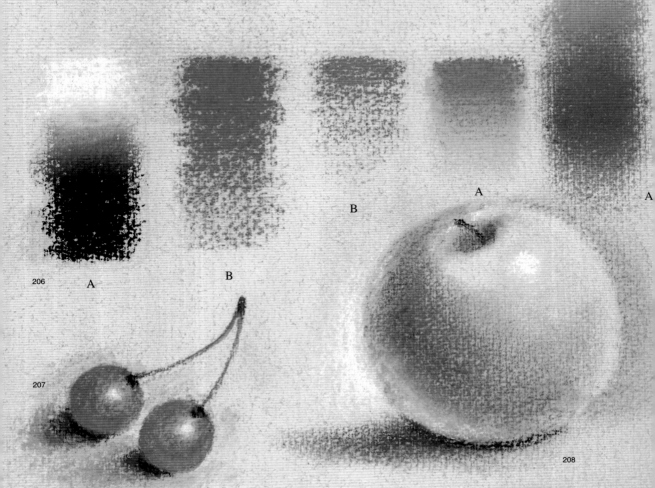

206 A B B A A

207

208

以綜合技法描繪陶罐靜物
第一階段：以炭筆構圖

我在自己的工作室，現在將描繪一幅靜物畫，作為綜合技法的示範。此靜物是由不同的陶罐和一顆蘋果組成，我要用的是一張色紙，在上面運用炭筆、炭鉛筆和色粉筆。我要用的色彩範圍是第14頁上提到的顏色（黑色、灰色、白色系列、土黃色、赭色及赭紅色系列），而靜物則以人工照明自前方和側邊照射之（圖210）。

使用土黃色坎森‧米─田特畫紙，我一開始只用炭筆來建構與描繪靜物。從一開始的幾筆，我便試著透過光和影表現出描繪對象的結構，並再創造出立體感；要永遠記得物體的輪廓是由色調而並非由線條所呈現。本課由美籍教師與畫家湯瑪斯‧葉金斯(Thomas Eakins, 1844–1916)作總結，他寫道：「大自然裡沒有線條，只有色彩與形狀。」

最後為炭筆畫上固定液，作為第一階段的結束。

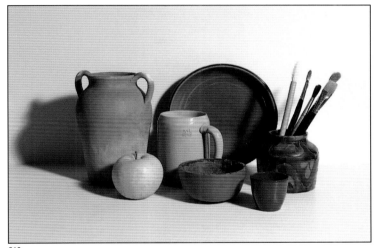

209

圖209. 本書作者荷西‧帕拉蒙正開始描繪由不同陶罐與一顆蘋果組成的靜物畫。

圖210. 描繪的靜物包括：不同的容器、盤子、幾支畫筆和一顆蘋果，其色彩的範圍很適合利用綜合技法的繪畫。

210

211

圖211. 這是在土黃色畫紙上，經打底框階段、並結合色調、亮度與陰影後，所呈現出來的畫作。

圖212. 炭筆畫要上固定液，以保護原畫及色調明暗。

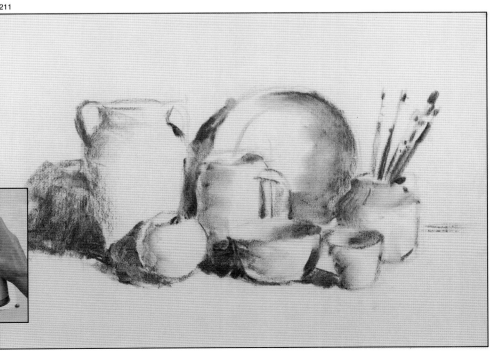

212

第二階段：色彩的第一層

圖213和214. 我開始在上過固定液的炭筆畫上，塗上第一層色彩，用的是赭紅色、赭色與土黃色粉筆。

圖215. 我利用橙黃色粉筆平坦的側面，幫靜物所在的桌面上色。

圖216. 接著我用白色粉筆覆蓋背景，並以棉花替代紙筆將顏色擴散和混色。棉花在塗繪單一色彩的大片區域裡，是很有效的工具。

圖217. 在第二階段終了，我們有了初步、未潤飾的草圖，其因缺乏色調明暗及立體感而使色彩顯得單調，同時也沒有對比，但我們仍要繼續畫並塑造立體感，加強受光的部分並加深陰影。

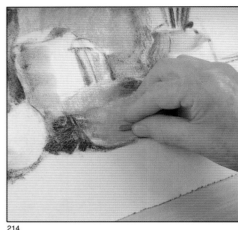

213

214

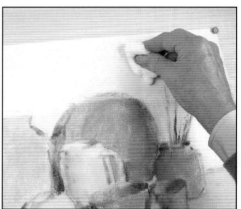

215

216

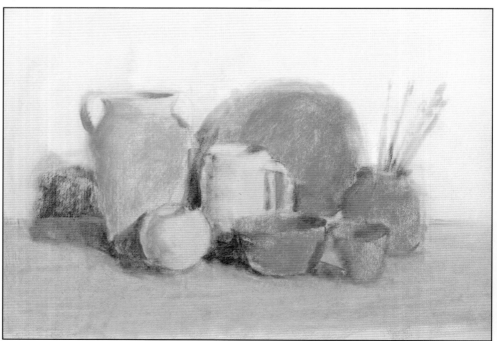

217

第三階段：色彩的明暗與細微處

在接下來的階段中，我為整幅畫上第一層色彩，包括靜物所處的背景與桌子。到目前為止，立體感與對比仍是靠初步的炭筆描繪而建立；我在初步繪圖裡為陶罐、盤子與蘋果上色，但沒有明暗、也沒有強調亮與暗的效果。

第三階段裡，我創造明暗並修正色彩與外形。利用紙筆和手指，我開始用炭鉛筆和黑色粉筆加深陰影地帶來製造對比（圖218和219）。從繪畫的觀點來看，用黑色塗出陰影似乎不合邏輯，因為所有的陰影都帶有藍色的感覺，但因為此刻我們是利用色粉筆來作畫，而且重要的是我們強調它是一幅使用黑色的繪畫。如果你將本階段的畫（圖220）與第89頁的靜物比較（圖210），你會看出實物有較粗且明顯的邊和輪廓，而畫中的物體則較柔性、輪廓不明顯，表現出溫暖而較沒有硬繃繃的感覺。這讓我想到另一

點：手指混色會更有效果，因為它不會像有尖端的紙筆一般製造出具體又明顯的外形。

圖218. 一般而言，用手指混色比用紙筆來得好，手指能更直接地與作品接觸，並產生更自然的效果，因為手指混色比紙筆混色來得較模糊，也較不明顯。

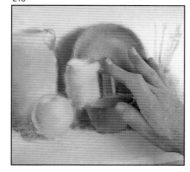

218　　　219

圖219. 炭鉛筆或黑色粉筆可以用來加強與加深陰影。記得後者較柔且用途更多，能創造出較大範圍的黑色與中間色調。

圖220. 此畫已有了全新的面貌。在第三階段裡，我結合製圖工和畫家的技巧，處理了靜物的外形和顏色——平衡及修正色彩，並檢視及調整外形。

220

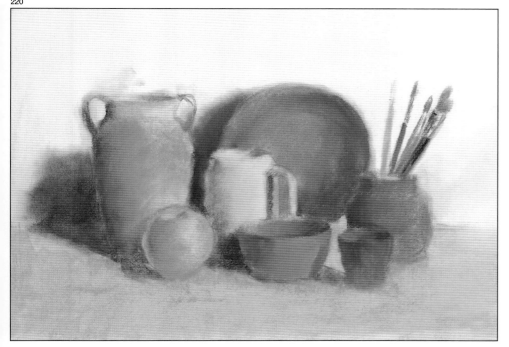

第四階段：加強色彩與強調對比

此刻是調整對比及立體感的時候了。我們即將展開最後階段，在進行最後的潤飾以及對形狀和色彩的小幅修正時，應力求小心及精準，並避免破壞畫作而且要保持明暗與色彩。

在利用紙筆為畫作最後的潤飾的這一主題上，特別是用手指時，細心是很重要的。用過一次就用布將手指拭淨，就不會將色彩混色或弄髒。

同樣重要的是，記得如果由色粉筆上色的區域可以直接接觸的話，利用乾淨的紙筆或手指也可以抹去色彩，而使色調變亮。

談到色彩，我想提到本構圖上的運用安排；在蘋果後面的陶壺是以赭紅色上色，而陶壺與蘋果之間的區域與陶壺的內緣是以土黃和淺灰上色，陰影區則是黑色。蘋果本身有土黃色、橙黃色、赭紅色與黑色。啤酒杯以淺灰、中灰和黑色的色調來表現。後面的盤子和右邊裝畫筆的

罐子主要是深褐色、赭紅色、土黃與黑色。前景中的碗和平底杯主要是赭紅色及黑色。

221

圖221. 直接用乾淨的紙筆或手指在用色粉筆所畫的區域修飾，這樣可以自然地淡化及打亮色彩。

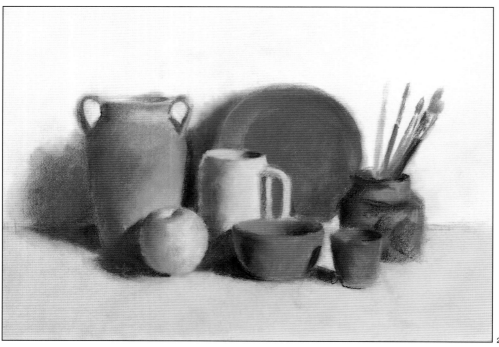

222

第五階段（最後階段）：
強調外形、反光區與最後的潤飾

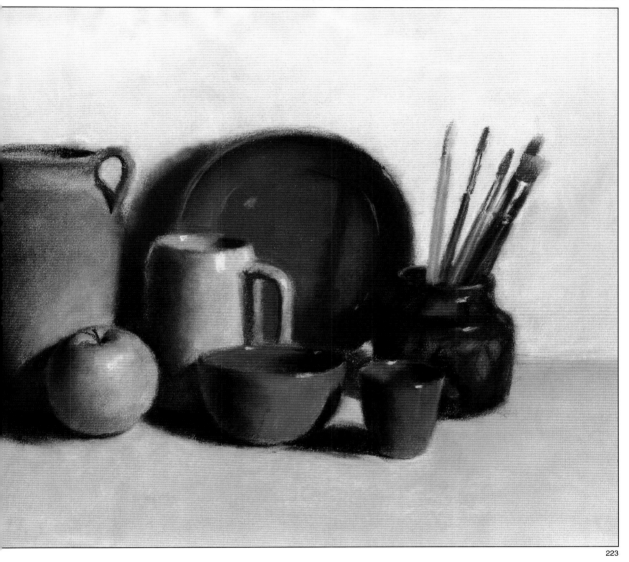

223

除了安排打亮的位置，最後階段則包含對色彩與外形上整體的潤飾。比較最後階段與前一階段，你可以注意到我已經用棉花擦拭並清理過背景，減少白色粉筆的影響，讓土黃色畫紙本身的顏色部分顯露出來。我也運用了白色與淺灰色減輕桌面的土黃色及前景的橙黃色；而且用黑色粉筆強調更陰暗的部分，摩擦並使下列物品的外形與輪廓顯得柔和

些：啤酒杯、蘋果及盤子前裝畫筆的罐子的底部。我也修正了一些反射陰影的色調與色彩，並潤飾了畫筆與其容器的外形和色彩。最後，我調整了亮色區域，添加白色色調；這樣就可以了。現在你也可以開始用色粉筆描繪一幅像這樣的靜物畫，或是自由選擇你想畫的靜物作為描繪對象。倘若你決定要畫，你可以利用第111頁上的靜物。

圖222和223. 色彩的加強與對比在第四階段的複製中顯著可見（圖222）。但此過程在最後的階段裡作得更完整、也更成功（上圖）；我在這裡作了色彩、對比和反光區的整體潤飾，最後還強調了亮色區，並且在最後噴上薄薄的一層固定液。

運用綜合技法的裸體畫
畫家：瓊·沙巴特

224

瓊·沙巴特(Joan Sabater)，一位美術系的高材生，也是擅長人體畫的教師，將描繪一幅女性裸體畫，運用的是炭筆、赭紅色粉筆和深褐色粉筆條與粉鉛筆，再加上藍紫色、粉紅色、白色、黑色粉筆，與一張白色安格爾畫紙。沙巴特也將用到紙筆、混色用的布以及普通橡皮擦。他將畫紙用夾子固定在畫板上，並將畫板放在畫架上（圖224）；在他旁邊的輔助桌上，有一盒法柏牌的各色粉彩筆，雖然質地較軟，但這個牌子的等級與色粉筆類似。

沙巴特是站著畫的，這是因為在工作時他需要大幅的移動，有時貼近畫、然後又向後仰、有時側著看，一直研究並比較效果、明暗與對比（圖225和226）。

225

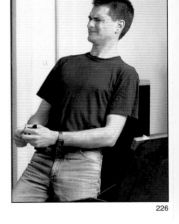

226

在開始作畫之前，沙巴特和模特兒談話，並讓她看看前一天畫的幾幅速寫（圖228到230）。他準備著今天要用的姿勢與描繪；接下來沙巴特用手作成一個長方形，從這個框看出去，為模特兒架框（圖231）。「模特兒的姿勢是基礎重點」，沙巴特於開始作畫前說道。「作品成功與否大部分取決於姿勢。奇怪、不自然、不優雅的姿勢會破壞繪畫的藝術價值，對於作品的評價上也有反效果。與專業模特兒一起工作是很重要的，他（她）們知道該做什麼，知道怎樣才是可讓畫家接受的優雅姿勢。而利用一系列速寫去研究模特兒也是必要的。我為本畫描繪了三幅速寫（沙巴特讓我看了那三幅現在複製在圖228至230上的速寫；這些速寫的模特兒和本畫的模特兒不是同一人）。所以我和新的模特兒討論這些姿勢，最後我選了這個姿勢。」（第96頁的圖232）。

227

圖224至226. 瓊·沙巴特利用這幾頁所說的綜合技法描繪一幅裸體畫。

圖227. 沙巴特在作畫前與模特兒對談。

圖228至231. （下頁）沙巴特以不同的速寫研究模特兒的姿勢，用手架框後再選擇最後的定案。

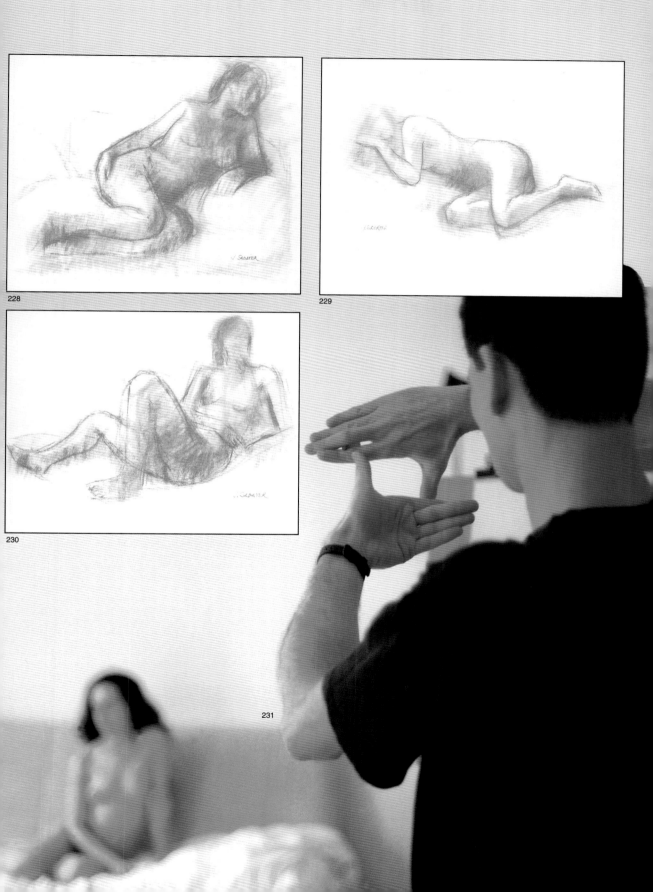

228

229

230

231

第一階段：確實的素描工作

模特兒已準備就緒：她採取古典姿態，臉呈半側面，身體靠著左手臂，腿往後盤跪，右腿擺出如前縮法(foreshortening)中看到的樣子（圖232）。

沙巴特開始用赭紅色粉筆畫線，他利用筆的平坦側邊，以縱向姿勢，轉動它來尋找最好的邊來畫出清晰、細細的線條（圖233）。

他並利用色粉筆，以同樣的姿勢，描繪出色調與陰暗；並以水平方向握持色粉筆條，畫出寬而廣闊的線條。他用手指或中等大小的紙筆混色，運用短暫、迅速的移動來為大片區域上陰影，但不會影響到特殊的亮與暗的效果。

「我交替使用紙筆與手指，」沙巴特解釋說，「因為，正如你所知，當你持續且有力地為大片區域混色時，與紙的摩擦會使你的手指間有灼熱的感覺。」我問他為何用塊布，特別是為什麼他選擇用舊襪子，他不假思索地回答：「每個人都是用布；而我用舊襪子的原因是它本身的織紋會製造出一種條紋狀效果，這樣的紋理是很有趣的。」當沙巴特開始塑造光影的交互作用時，他藉著交替使用赭紅色粉筆與深褐色及接近黑色的色粉筆，再用紙筆及手指混色來結束此一階段。你可以在圖235與236看到這個過程：上圖中，是一幅初步的草圖，我們可欣賞到沙巴特對模特兒身體與姿態的詮釋；下圖則是簡單的外形與明暗效果。同時也請注意到我們的客座畫家——沙巴特僅僅使用赭紅色與深褐色粉筆，在這幅人體素描第一階段的尾聲中所達成的精妙且色彩豐富的效果。

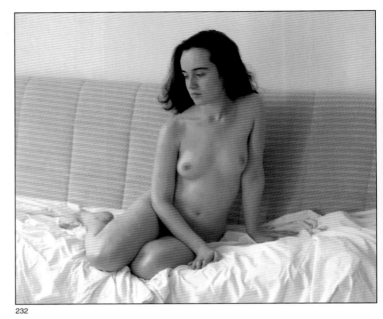

232

233

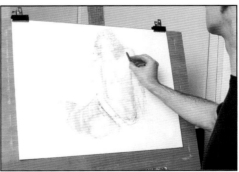

234

圖232. 此處模特兒擺著姿勢，坐在鋪了白色床單的沙發上，她的臉微偏向一邊，呈現半側面；她的身體是面向畫家的，而腿稍收起。

圖233和234. 正如我們在圖片裡看到的，沙巴特通常都用赭紅色粉筆條平坦的側邊描繪，有時畫線，有時製造陰暗與漸層區。

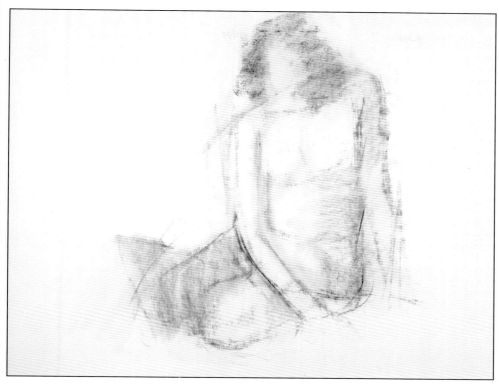

235

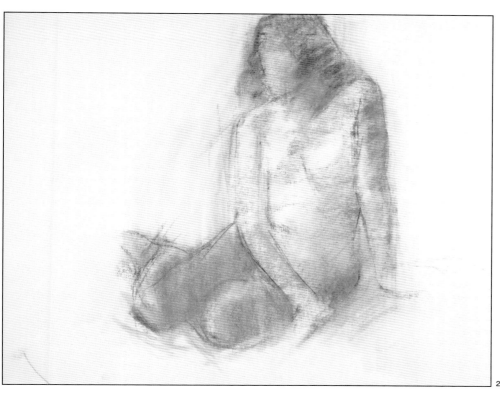

236

圖235. 沙巴特的初步描繪相當模糊。此時色調是重點，而陰暗區也利用紙筆與手指混色而達成。

圖236. 慢慢地做，用塗繪而非用描的，也就是說，利用明暗來創造外形以及利用色調來確定輪廓。沙巴特沈著地作畫，而最後，畫紙上便漸漸地出現了他所逐步塗繪的外形。

第二與第三階段：著色與成形

沙巴特用描線作為繪畫的前奏。他現在動作更慢、更專心，花更多的時間研究模特兒。

慢慢地，不匆忙地，有時停下來看看模特兒，再全盤的描繪，並不對任何細節多作停留，他先將粉紅色應用在身體的不同部位。然後他用淺黃色為腰部上色，而身體與手臂的陰影區則用灰綠，讓陰影彷彿有發亮的反光。接著他利用黑色炭筆塗滿背景，雕塑與畫線──即塑形──為身體與整體形象定型。接下來是全面的用手指、紙筆、與布作混色，之後用擦子開闢亮色區域，並捕捉身體與臉上的反光。現在，他加強一些陰影，而最後的結果便隱約可見。

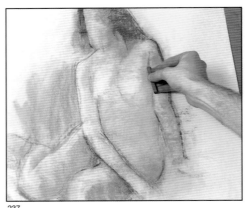

237

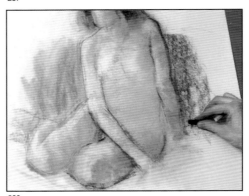

238

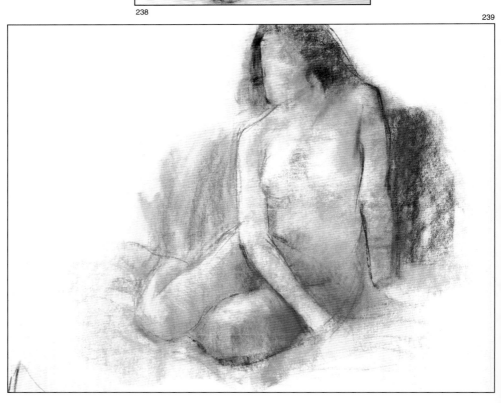

239

圖237和238. 利用赭紅色粉筆混合粉紅色、黃色與淺綠色描繪之後，沙巴特迅速地用炭筆加深頭髮顏色與更黑的背景色，讓外形有更明確的定型。

圖239. 此為完成第二階段後的樣子。雖說外形與立體感是由色彩建立，但沙巴特在此對於線條的運用，已區別出這幅畫是素描而非彩繪，而使之成為一幅上色的素描作品。

240

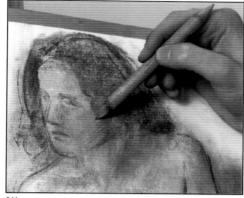

241

242

243

圖240至243. 這些圖說明了沙巴特素描的不同階段：利用手指與紙筆混色，再用一塊布為大腿混色及上陰影，最後運用擦子來開闢亮色區。

圖244. 在畫出五官以及利用擦子擦出臉部、手臂、胸與腿部的反光區後，本畫最後的樣子就開始顯露出來了。

244

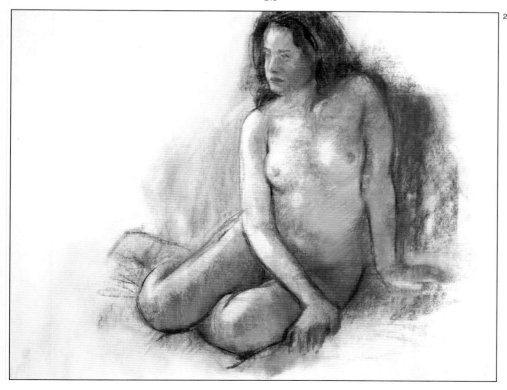

第四階段（最後階段）：
完成「上色」的素描

圖245. 這是放大至真人大小的模特兒頭部圖，表現出沙巴特運用炭筆、赭紅色粉筆與色粉筆所達到的質感。注意畫紙上的條紋被視作「白色顏料」來使用，並結合其他色彩創造出臉上的膚色。

圖246至249. 觀察這些圖中沙巴特對模特兒臉部再改造的描繪過程；他用的是炭筆和深褐色粉鉛筆，以手指混色，並用擦子擦出亮區。

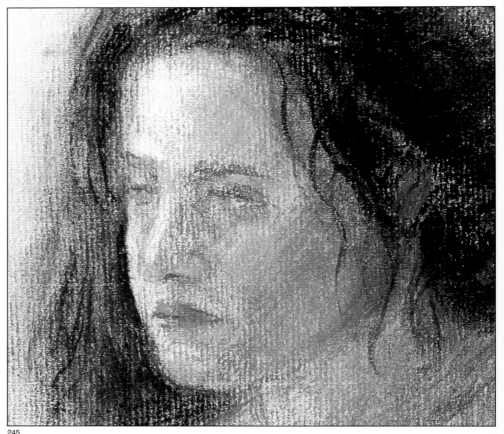

245

沙巴特用暗褐色粉鉛筆繪出臉部五官，並結合運用炭筆、擦子描繪亮色區域。沙巴特用淺紫灰色粉筆決定肩膀與鎖骨的顏色。然後使用炭筆去「上色」，而當進行綜合技法的「上色的素描」(painted drawing)時，有時也會結合使用紅色與深褐色的赭紅色粉筆。

沙巴特用炭筆塑形並創造畫中的明暗，著重在素描而非繪畫。雖然努力在這兩種技法裡求得平衡，畫家仍尋求完美且精確的構圖，確保色彩不被炭筆所畫的陰影蓋過。

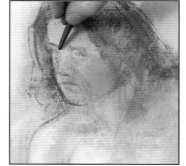

246

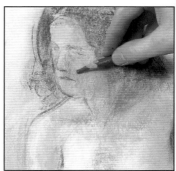

247

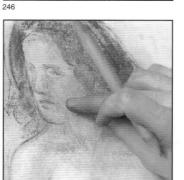

248

249

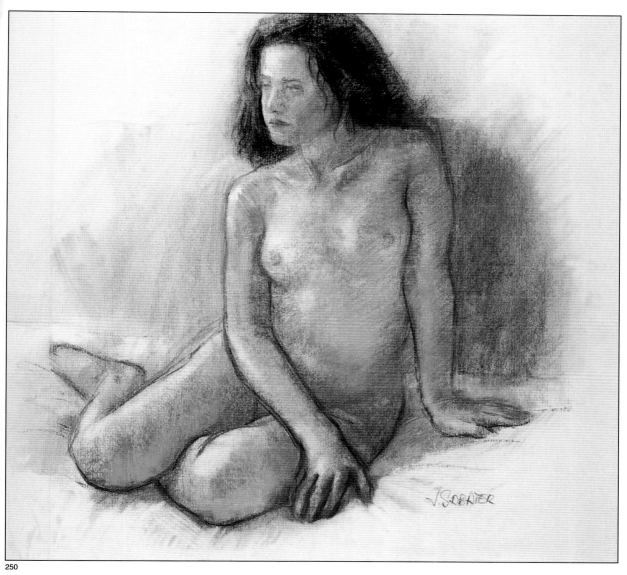

250

在本幅完美的構圖中，基礎顏色——畫裡最重要的因素——就是赭紅色。畫紙的白以及可見的紋路，結合赭紅色粉筆與炭筆，產生了視覺上的效果，可轉變成粉紅色、赭色、土黃色、淺與深灰色的色系——或許藝術評論家會說是建立一種語言。沙巴特決定要使粉紅色與膚色的色調更細緻，這樣可以加強繪畫色

彩的品質。

這些色調可以在頭部放大成與實物一般大小的圖中見到（圖245）；它顯出安格爾畫紙的質地與紋路，有助於上述的視覺效果。最後，我們可以看到經沙巴特潤飾後，作為綜合技法範例的畫（圖250），並欣賞其藝術性。

圖250. 此處為本畫的最後階段，這是畫家沙巴特運用綜合技法的一個實例。基本色為赭紅色粉筆與炭筆，再加上粉紅、淺綠色和淺灰紫色粉筆，便是綜合技法很好的範例。

自畫像：作自己的模特兒

圖251. 想像你自己坐在一面放在牆上或畫架上的鏡子前；你的畫板與畫紙一邊放在腿上，一邊靠在畫架或椅背上。看著鏡子，將身體朝向右邊，並將頭稍微傾斜地轉向左邊。採取這個姿勢，並讓燈光同時照到臉部及畫紙。

圖252. 這些是本肖像畫所用的工具：炭筆、炭鉛筆、色粉筆（灰色、赭色及紅色系列）、紙筆、擦子和一塊亞麻布。

圖253. 此處你可以看出你與鏡子和燈光該有的距離。檯燈或聚光燈需要呈某個角度，而且高度要夠，可以同時照到你的臉及畫紙。

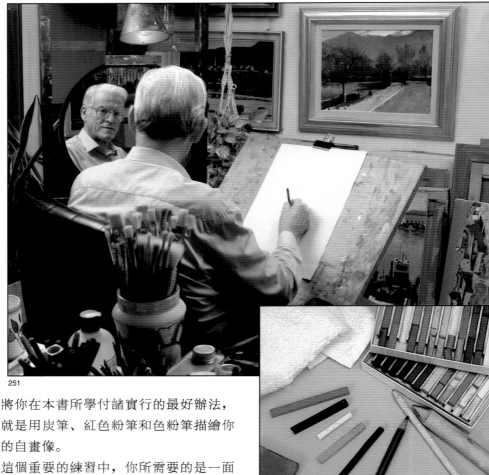

251

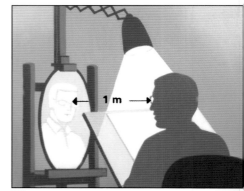

252

253

將你在本書所學付諸實行的最好辦法，就是用炭筆、紅色粉筆和色粉筆描繪你的自畫像。

這個重要的練習中，你所需要的是一面鏡子、一張高品質的坎森・米—田特畫紙，它可以是乳黃色、灰黃色或淡赭色系的畫紙，還有一些炭筆、一支炭鉛筆、紙筆、軟橡皮擦、一塊布與色粉筆系列，包含淺藍色粉筆條或粉彩筆蠟筆。你也許想利用自然光，但我建議你用100瓦特的燈泡或擺好位置的聚光燈，這樣燈光才會同時照在你的臉上與畫紙上。圖251和253顯示了燈的大概高度，以及你該如何根據與畫板和鏡子之間的相關位置，擺好你的位置。

開始之前，我建議你製作幾幅姿勢稍有不同的速寫，剛開始用炭筆，然後應用不同技法，包含炭筆、紅色粉筆以及用

第一階段：用炭筆素描

白色打亮。當然，我們必須參照我們學過的人類頭部的標準。我的頭並非屬於完美模範，自然也不像希臘的古典標準；但我大略地畫出了三條半的比例基準線、中央線等等。然後我用這樣的標準決定耳朵的大小、眼睛、嘴和其他五官的位置，而為了接近真實的外表，此時須做任何有必要的修正。

本頁的圖說明一開始用炭筆素描的好處，它易於處理、易於擦拭，更能產生優美的中間色調與黑色調。

專心地看著這個姿態、頭的外形，以及

燈光照射的方式。這些特徵與安格爾在肖像畫方面給學生的建議有關：「身體決不該跟隨頭部的移動。」也就是說，我們在這個例子中可以看到的，倘若身體朝向右邊，臉該稍微往左邊看，在本例中是直對著鏡子。燈光是自上往下照射臉部，但你應該非常小心地注意如何決定位置，以及燈泡或聚光燈的正確高度。如圖256中可見到的，重點在於鼻子投射在上嘴唇的陰影長度。

最後，當我完成炭筆素描時，我運用固定液來保持基本的構圖。

圖254和255. 畫自畫像時，我先畫出人類頭部的標準形態，然後再調整這些比例，好讓結果與實體是相像的。

圖256. 這是炭筆素描完成後的樣子，其顯示了基本上陰影投射的方式。焦點特別要放在鼻子投射在上嘴唇的陰影，因為這段陰影的長度取決於檯燈或聚光燈的正確位置。

254

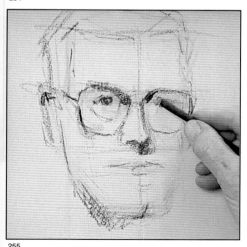

255

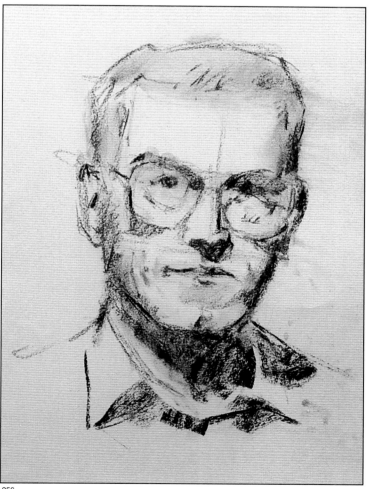

256

第二階段：紅色粉筆、炭鉛筆與黑色粉筆

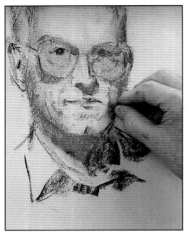

257

圖257和258. 如同你在這兩個圖裡可以看到的，第二階段裡要用炭鉛筆及黑色粉筆加強，並且用紅色粉筆來上色。紅色和黑色的混合及交替使用再加上畫紙本身的顏色，便可產生各種的膚色。最後，我用黑色、灰色與白色粉筆描繪頭髮及上色。

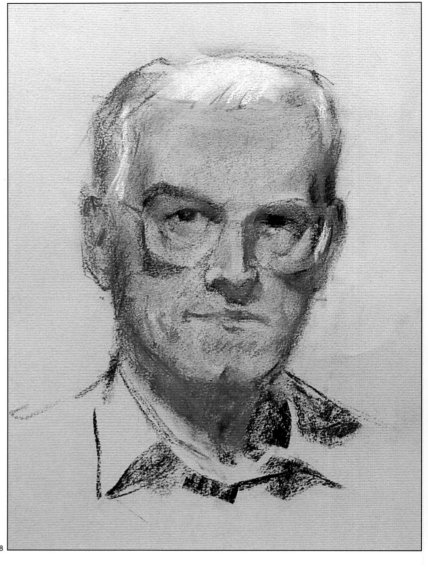

258

第二階段基本上包含繪畫的上色與加強，我讓這兩種工作交替進行：以紅色粉筆上色、炭鉛筆素描以及用黑色粉筆加強幾處重點。藉著蓋過炭筆的紅色粉筆描繪，我將這兩種顏色混合，靠著紅色粉筆的強度，獲得多少帶點紅色的深褐色調。接下來我用黑色粉筆與炭鉛筆加強描繪和對比。事實上，我主要用鉛筆描出如眼鏡或雙唇間的線條。黑色與紅色加上畫紙本身的灰黃色能產生以輕

暖為基調的三色粉彩畫法。而唯一要添加的是白色打亮區的顏色，但這要稍後再進行。此刻我發現自己無法拒絕為頭髮上色的誘惑，我為它塗上白色與灰色，並且為眼鏡的一邊（只有一邊）鏡片加上反光。

圖259到262顯示如何修正錯誤，先擦拭再用炭鉛筆在錯誤的地方重新描繪，並且以手指上陰影，用紅色粉筆上色。修正與修飾繪畫的可能性正好表現出炭筆

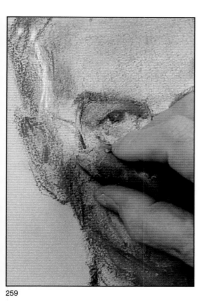

259

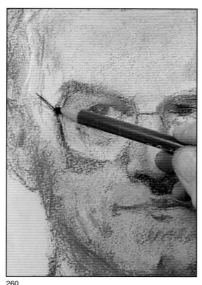

260

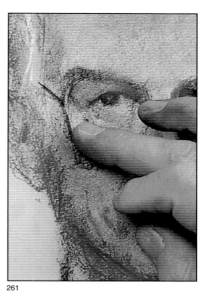

261

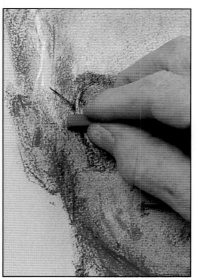

262

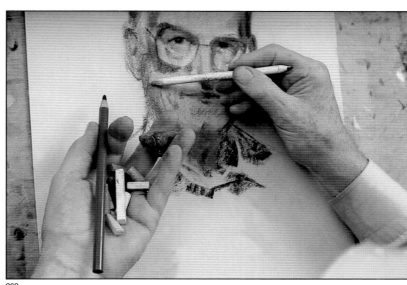

263

與色粉筆能有彈性地運用。

最後，圖263說明持筆的手正在塗繪陰影時，空著的另一隻手可以拿著炭鉛筆、擦子與幾種顏色的媒材。

圖259至262. 此處我們可以看到如何利用擦子、炭鉛筆、手指（上陰影用）及紅色粉筆來修正外形及色彩。

圖263. 為了方便換顏色、擦子、紙筆或石墨鉛筆等工具，將這些物品放在空著沒用的那一隻手，讓它們「隨手可拿」。

第三與最後階段：最後的潤飾

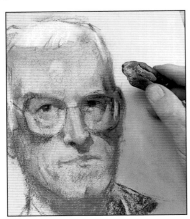

264

圖264. 在更進一步的階段裡，潤飾是以添加白色與反光開始，利用的是白色或淺色粉筆及擦子。如上圖所示，我用擦子「開闊」了額頭上的白色區域。

圖265. 這可能是自畫像的最後階段。我只需添加幾個白色區域和反光區。但我通常讓作品在完成最後版本前，「成熟」一下。因此我先擱下畫，隔天再來繼續。

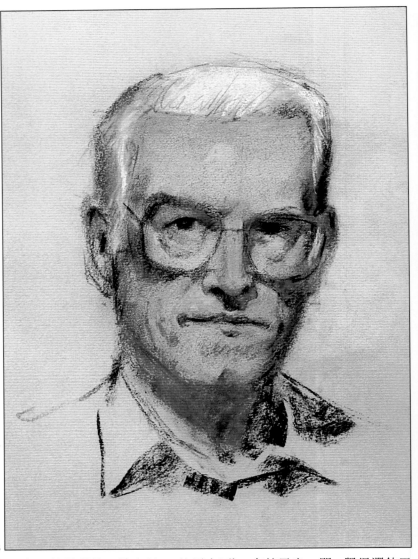

265

我發覺自己常給自己的提醒是，繪畫並非一夕之間就能完成；或許可能有這種情況，但那是不明智的。放下你的作品一陣子之後，你可以讓腦袋清醒並用新的眼光再看待作品。

在這幅特別的自畫像中，我花了好些時間作最後潤飾的工作，細細地琢磨這幅畫──包括色彩的強度和色調。我甚至加上幾筆土黃色和深褐色。但當我決定開始做重大的修正，畫出反光區和白色區域時（我甚至用擦子來「開闊」前額的反光區），突然靈光一閃，覺得潤飾工作應留待明日較好，明天再說。隔天我從鏡中看這幅畫──一個分辨對錯的正確技巧──並決定作一系列的修正。我改變了頭髮在額頭上的樣子，即修正了右上邊的頭髮；另外稍微調整嘴巴的位置以及下巴的尖端。再來我完成了添加白色區域、打亮反光區和為襯衫塗上藍色的工作。這確實是一段愉快的時光！關於肖像描繪的重點，我已盡力陳述，希望你也可以樂在其中。

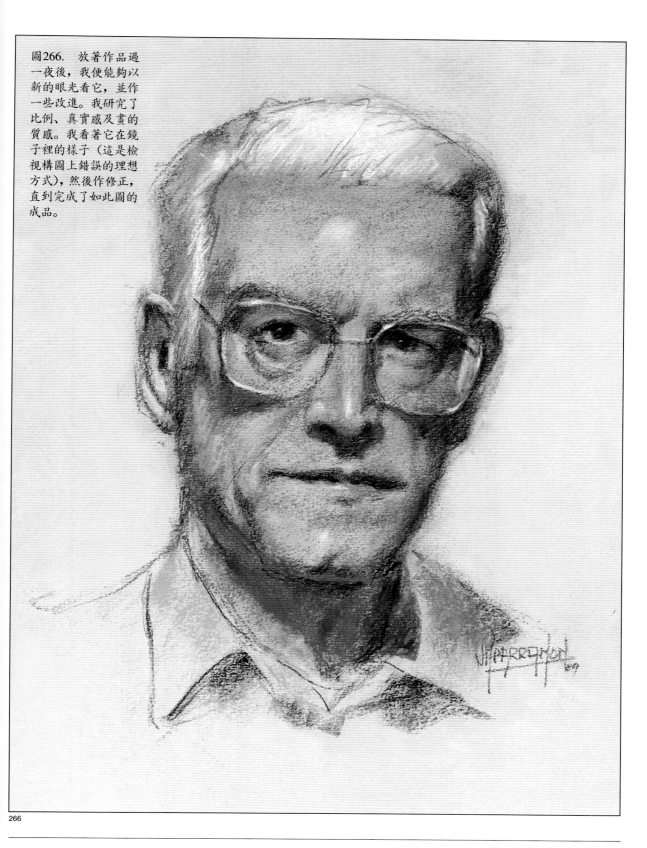

圖266. 放著作品過一夜後，我便能夠以新的眼光看它，並作一些改進。我研究了比例、真實感及畫的質感。我看著它在鏡子裡的樣子（這是檢視構圖上錯誤的理想方式），然後作修正，直到完成了如此圖的成品。

貝多芬半面像模型照片

利用此模型照片來作第56至67頁的練習。

將本頁撕下，並考慮到此描繪對象所表現出來的位置、距離和明暗。然後你就可以用炭鉛筆開始練習了。

相信我，你會發現它真是個非常有用的演練。

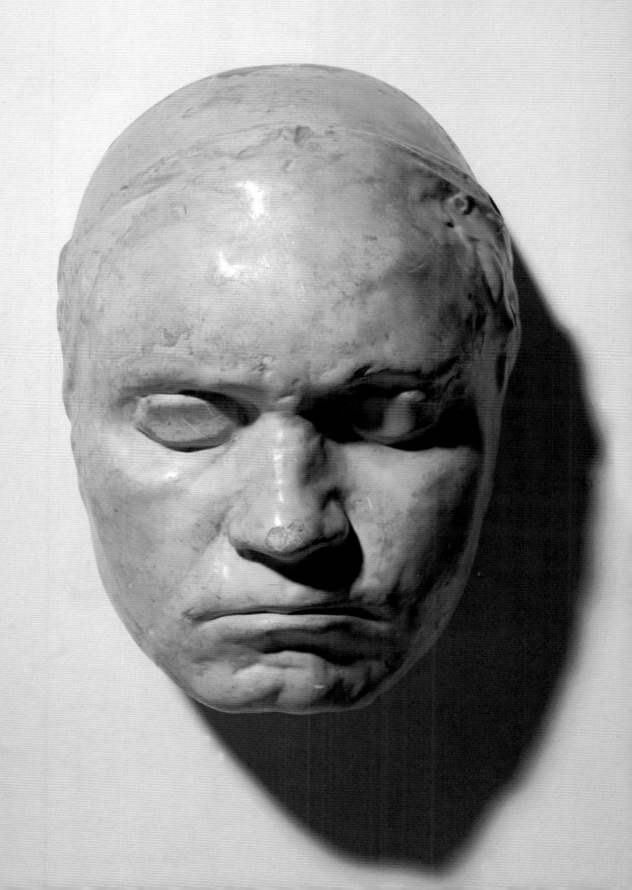

靜物照

利用此照片來作第89至93頁上的綜合技
法練習。將此頁撕下，或是你也可以自
組靜物。一定要按照書中所教你的方式
來打亮及準備材料。

在本練習中你需要炭筆、炭鉛筆（或黑
色粉筆）及色粉筆。或許在描繪本靜物
後，你會想試試綜合技法的其他可能性。

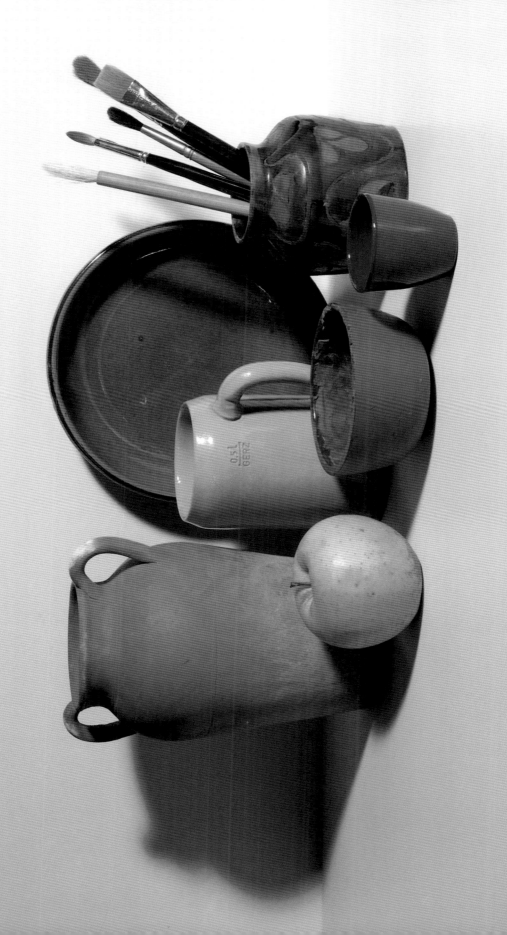

銘謝

本書作者由衷地感謝下列這些人:

· 感謝米奎爾·費隆對本書的貢獻,他為本書作版面設計及示範
 了書中的一個練習。

· 感謝裴迪·沙古(Jordi Segú)為本書提供圖片。

· 感謝瓊·沙巴特,他是本書綜合技法練習的作者。

· 感謝攝影師席格弗萊多·羅曼那可(Sigfrido Romañach)。

· 感謝文生·皮耶拉(Vicente Piera)在材料上所提供的建議。

普羅藝術叢書

繪畫入門系列

01.素　描

02.水　彩

03.油　畫

04.粉　彩

05.色鉛筆

06.壓克力

07.炭筆與炭精筆

08.彩色墨水

09.構圖與透視

10.花　畫

11.風景畫

12.水景畫

13.靜物畫

14.不透明水彩

15.麥克筆

彩繪人生，為生命留下繽紛記憶！

拿起畫筆，創作一點都不難！

——普羅藝術叢書
畫藝百科系列・畫藝大全系列

讓您輕鬆揮灑，恣意寫生！

畫藝百科系列（入門篇）

油　畫	風景畫	人體解剖	畫花世界
噴　畫	粉彩畫	繪畫色彩學	如何畫素描
人體畫	海景畫	色鉛筆	繪畫入門
水彩畫	動物畫	建築之美	光與影的祕密
肖像畫	靜物畫	創意水彩	名畫臨摹

畫 藝 大 全 系 列

色　彩	噴　畫	肖像畫
油　畫	構　圖	粉彩畫
素　描	人體畫	風景畫
透　視	水彩畫	

全系列精裝彩印，內容實用生動
　　翻譯名家精譯，專業畫家校訂
　　　　是國內最佳的藝術創作指南

素描的基礎與技法
——炭筆、赭紅色粉筆與色粉筆的三角習題
壓克力畫
選擇主題
透　視
風景油畫
混　色

邀請國內創作者共同編著
學習藝術創作的入門好書

三民美術普及本系列（適合各種程度）

水彩畫　黃進龍／編著

版　畫　李延祥／編著

素　描　楊賢傑／編著

油　畫　馮承芝、莊元薰／編著

國　畫　林仁傑、江正吉、侯清地／編著

國家圖書館出版品預行編目資料

素描的基礎與技法:炭筆、赭紅色粉筆與色粉筆的三
角習題 / Parramón's Editorial Team著;林佳靜譯.
　　––初版二刷.––臺北市:三民，2004
　　　面；　　公分.––(畫藝百科)
　　譯自:Cómo dibujar al Carbón,Sanguina, y Cretas
　　ISBN 957–14–2604–0　（精裝）

　　1. 木炭畫 2. 粉筆畫 3. 素描

948　　　　　　　　　　　　　　86005446

網路書店位址　　http ://www. sanmin. com. tw

© 素描的基礎與技法
——炭筆、赭紅色粉筆與色粉筆的三角習題

著作人	Parramón's Editorial Team
譯　者	林佳靜
校訂者	鄧成連
發行人	劉振強
著作財產權人	三民書局股份有限公司 臺北市復興北路386號
發行所	三民書局股份有限公司 地址／臺北市復興北路386號 電話／(02)25006600 郵撥／0009998–5
印刷所	三民書局股份有限公司
門市部	復北店／臺北市復興北路386號 重南店／臺北市重慶南路一段61號

初版一刷　1997年9月
初版二刷　2004年11月
編　號　S 940441
定　價　新臺幣貳佰伍拾元整
行政院新聞局登記證局版臺業字第○二○○號

有著作權　不准侵害

ISBN　957–14–2604–0　（精裝）